왕초보 7일 완성 손글씨

악필도 부끄러움도 사라져요.
예뻐진 글씨는 보너스!

유제이캘리(정유진) 지음

진원

왕초보 7일 완성 손글씨

초판 1쇄 인쇄 2018년 9월 20일
초판 2쇄 발행 2019년 3월 18일

지은이 · 유제이캘리(정유진)
발행인 · 강혜진
발행처 · 진서원
등록 · 제2012-000384호 2012년 12월 4일
주소 · (03938) 서울 마포구 월드컵로 36길 18 삼라마이다스 1105호
대표전화 · (02) 3143-6353 / **팩스** · (02) 3143-6354
홈페이지 · www.jinswon.co.kr / **이메일** · service@jinswon.co.kr

책임편집 · 김선유 / **교정교열** · 이명애 / **기획편집부** · 이다은 / **표지 및 내지 디자인** · 디박스 / **마케팅** · 강성우

ISBN 979-11-86647-23-3 13640

진서원 도서번호 18004

값 16,600원

이 도서의 국립중앙도서관 출판예정도서목록(CIP)은 서지정보유통지원시스템 홈페이지(http://seoji.nl.go.kr)와 국가자료공동목록시스템(http://www.nl.go.kr/kolisnet)에서 이용하실 수 있습니다. (CIP제어번호: 2018030478)

돈 주고 글씨를 배우는 시대

"사람들이 글씨를 배우러 온다고?
한글을 모르는 것도 아닌데?"
처음 손글씨, 캘리그라피 수업을 시작했을 때부터
그리고 지금까지도 엄마가 여전히 제게 하는 질문입니다.
심지어 2년 가까이 수업을 듣는 사람들도 있다고 하면
크게 놀라시죠. 사실 틀린 말은 아닙니다.
한글을 모르는 것도 아니고, 한글을 쓸 줄 모르는 것도
아닌데 왜 사람들은 한글을 예쁘게 쓰기 위해서
수업을 들으러 올까요?

디지털 시대에도, 글씨는 여전히 우리의 얼굴!

하지만 생각해 보면 일상생활에서 갑자기 글씨를 쓸
일이 생겼을 때 삐뚤빼뚤 못난 내 글씨가 부끄럽게
느껴졌던 적 한 번쯤 있으실 거예요. 아니면 평소 괜찮게
생각했던 사람의 글씨가 너무 못나서 이미지가 깨지거나,
반대로 그저 그렇다고 생각하던 사람이 글씨를 너무
잘 써서 다시 보게 되는 일도 있고요. 글씨 쓸 일은 계속
줄어들고 있지만 아직도 글씨는 우리의 얼굴인가 봅니다.

SNS를 통해 나도 예술가가 된다

개인적으로 사람들의 눈높이가 높아진 것도 예쁜
손글씨에 대한 관심에 한몫했다고 생각해요.
요즘에는 일반 사람들도 SNS의 발달로 많은 작품들을
접하면서 미적 감각이 좋아졌잖아요. 더 예쁜 것을 찾게
되고, 더 예쁜 것을 좋아하는 마음이 예쁜 손글씨에 대한
관심으로 이어진 것 같아요. 누구나 작품을 만들고 사람들
에게 보여줄 수 있는 공간이 생긴 것도 한몫하고요.

글씨 쓰기, 오롯이 나에게 집중하는 시간

손글씨 수업을 하다 보면 악필 교정을 하기 위해 오시는
분도 있고, 생일카드 한 줄을 예쁘게 쓰고 싶어서 오시는
분도 있어요. 하지만 수업을 하다 보면 단순히 글씨만 쓰
는 것이 아니라 하루 2시간의 수업시간 동안만은 피곤했
던 일상을 잊고 오롯이 자신에게만 집중하는 학생들을 볼
수 있어요. 내가 쓰고 있는 문장에 집중하는 시간이 좋고,
내가 좋아하는 문장과 글을 통해서 마음의 위안을 얻는 것
이겠죠.

마음을 전달하는 힘, 아직도 아날로그인 이유

글의 힘은 대단합니다. 누구나 마음에 담고 있는 한 문장
정도는 있잖아요. 그런 글을 직접 손으로 적고 있자면
내가 글을 읽으며 느꼈던 감정을 꾹꾹 눌러 담을 수 있어
요. 그 느낌과 감정을 더 잘 전달하고 싶어서 손글씨로
표현하게 되는 것도 있는 것 같아요. 아무리 손을
대신하는 기술들이 발달하더라도, 손으로 표현하는
아날로그 감성을 능가할 수는 없으니까요.
아직 내 손글씨가 부끄럽다면 이제부터라도 이 책과 함께
7일 동안 글씨 쓰기를 연습해 보세요. 글씨 쓰기에
집중하다 보면 복잡했던 하루를 잊을 수 있을 거예요.
이 책은 꼭 필요한 글자, 꼭 필요한 조합으로만 구성되어
있어 7일만 이 책대로 연습하면 어떤 글씨도 겁먹지 않고
잘 쓸 수 있답니다. 자, 이제 시작해 봅시다!

유제이캘리
정유진
uij

목 차

준비마당

기적을 만드는 유제이 손글씨 수업

구일의 기적, 유제이 서체로 악필을 교정한다

왜 아직도 손글씨를 예쁘게 쓰지 못할까?

내 손글씨가 마음에 차지 않고 악필을 교정하고 싶어 하던 분들이라면
글씨 연습법을 찾아보거나 시중에 나와 있는 악필 교정 책을 구입해서 써본 경험이 있을 겁니다.
꼭 직접 구입해서 써보지 않았더라도 초등학생 시절, 숙제로 네모칸에 글씨 연습을 해본 적이 있을 거고요.
하지만 연습해 볼 수 있도록 되어 있는 밑 글자 모양대로 글씨를 똑같이 쓰는 건 어려웠을 거예요.
연필로 아무리 꾹꾹 눌러 써도 책에 있는 예시처럼 써지지 않았죠? 단순히 내가 글씨를 못 써서 그랬을까요?
반에서 제일 잘 쓰는 아이도, 주변에서 글씨를 제일 잘 쓰는 사람도 밑 글자처럼 쓰는 건 거의 불가능해요.

왕초보에게 궁서체가 웬 말?

밑 글자로 어떤 글씨가 있었는지 기억나세요? 바로 '궁서체'입니다.
궁서체는 조선시대 궁녀들이 한글을 쓸 때 사용한 서체로 현대에 와서는 한글의 기본 서체로 자리 잡았는데요.
궁서체 중에서도 잘 정리해서 폰트로 만든 글씨를 그대로 넣어놓고 써보라고 하니,
아직 글씨도 제대로 못 쓰는 초등학생이 어떻게 따라 쓰고, 악필을 교정하고 싶어 하는 왕초보가 어떻게 쓸 수 있겠어요.
게다가 붓으로 쓰는 궁서체를 연필이나 펜으로 쓰려니 더더욱 어려워서 더 포기하게 됩니다.
바로 지금까지 나온 수많은 악필 교정 책들이 큰 힘을 발휘하지 못한 이유기도 하지요.

누구나 쉽게 쓸 수 있는 유제이 서체!

궁서체나 잘 만들어진 폰트를 그대로 따라 쓰도록 만든 어느 손글씨책과 달리,
이 책에서는 수년간 캘리그라피 수업을 통해 효과를 입증받은
'유제이 캘리'의 손글씨를 연습할 수 있도록 하고 있어요. 유제이 서체는 꺾임이 없이
깔끔한 직선으로만 이루어져 있어 단정하고 궁서체와는 달리 누구나 쉽게 도전할 수 있어요.
사실 맨 처음 한글을 쓰기 시작할 때도 직선으로만 글씨를 쓰게 되잖아요.
유제이 서체는 바로 이런 특징을 살리면서도 발랄하고 예쁜 느낌으로 왕초보에게 딱인 글씨체예요.

자연스러운 필압 효과로 글씨의 느낌도 업그레이드!

유제이 서체의 가장 좋은 점은 '지그 캘리그라피펜'이라는 납작펜을 사용하기 때문에
자연스럽게 글씨 획의 굵기 조절이 된다는 거예요. 궁서체를 잘 살펴보면 선이 굵은 부분이 있고,
선이 가는 부분이 있잖아요. 그런 굵기의 차이가 글씨를 더 예쁘고 멋있게 만들어주거든요.
하지만 두께가 일정한 연필이나 펜으로 쓰면 그런 느낌이 안 나기도 하고, 막상 붓을 든다고 해서
우리 왕초보들이 갑자기 명필이 된 것처럼 필압이 느껴지는 멋진 붓글씨를 쓸 수 있는 것도 아니잖아요.
하지만 이 책에서 기본으로 사용하는 '지그 캘리그라피펜'이나 비슷한 계열의 납작펜을 사용하면
그냥 책에 나온 대로 글씨만 써도 자연스러운 굵기 조절이 돼서
내 글씨가 아직 능숙하지 않아도 그럴듯한 글씨가 돼요.

펜 쥐는 법부터 예쁜 글씨까지 7일이면 OK!

이 책은 어떻게 써도 글씨가 예뻐 보이는 펜 쥐는 법부터,
글씨를 처음 배우는 사람처럼 자음, 모음 쓰기, 그리고 단어, 문장 쓰기까지 익힐 수 있어요.
쉽게 익힐 수 있는 유제이 서체로 연습하기 때문에
7일만 해도 몰라보게 달라진 글씨를 확인할 수 있답니다.
그냥 무작정 쓰게 시켰던 어려운 악필 교정 책도, 따라하기 힘든 글씨도 이제 그만!
예쁘고 쉬운 유제이 서체로 여러분도 7일 후 부끄럽지 않은 새로운 글씨를 얻을 수 있습니다.

궁서체	유제이 서체
하면 된다는 말보다 안 해도 괜찮아 라는 그 말이 더 힘이 될 때	하면된다는말보다 안해도 괜찮아라는 그말이더 힘이될때

순식간에 악필교정 유제이 서체!

펜 쥐는 방법부터 다시 시작!

좋은 글씨 쓰기는 펜 쥐는 방법부터!

왜 똑같이 어릴 때부터 한글을 배우고 쓰기 시작했는데 누구는 글씨를 잘 쓰고, 나는 악필일까요?
물론 여러 이유가 있겠지만, 맨 처음 글씨 쓰기를 시작할 때 펜 쥐는 방법부터 잘못되었을 가능성이 큽니다.
어떻게든 쥐고 쓰기만 하면 되는 거 아니냐고 생각할지도 모르지만 펜을 어떻게 잡는지에 따라서도
글씨가 크게 좌우됩니다. 젓가락질을 제대로 해야 가장 먹기 좋은 것처럼요.

잘못된 펜 쥐는 방법에는 크게 3가지가 있습니다. ① 자세가 바르지 않아 선을 제대로 긋지 못하는 경우,
② 손에 너무 힘이 들어가서 글씨 쓰는 게 힘이 드는 경우, ③ 반대로 너무 가볍게 잡아 손에 힘이 들어가지 않고
글씨가 날아가는 경우입니다.

가장 기본은 바른 자세부터

자세가 바르지 않으면 글씨를 쓰려고 해도 선이 가로세로로 똑바로 그어지지가 않습니다. 글씨를 쓰고 있으면 글씨가 점점 위로 올라가기도 하고요. 바른 자세로 앉아 글씨를 쓰기 시작하면 선 긋기가 훨씬 편해져서 글씨 모양도 좋아져요. 우선 허리를 펴고 앉아 글씨를 쓰는 연습을 시작해 보세요.

잘못된 자세

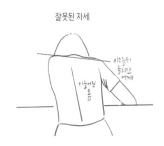

손에 힘이 너무 많이 들어가면 글씨 쓰기가 힘들어요

펜 쥐는 방법이 잘못되면 손에 힘이 지나치게 많이 들어가게 됩니다. 펜을 꽉 쥐고 글씨를 쓰니 글씨를 빨리 쓰기도 어려울뿐더러 글씨를 쓰는 일 자체가 힘이 들어요. 옆의 펜 쥐는 방법을 보면 손에 힘이 들어가 손목도 꺾이고, 검지도 꺾여보이죠? 이런 분들은 손에 힘을 빼는 연습이 필요합니다. 처음에는 꽉꽉 눌러쓰던 게 익숙해서 살살 쓰면 글씨가 너무 연하고 힘이 없다고 느낄 수도 있어요. 그럴 때는 진한 연필을 사용해서 연습하거나, 아예 굵은 펜으로 연습하는 게 도움이 됩니다. 뒷장에서 추천하는 '지그 캘리그라피펜'으로 글씨 연습을 시작하는 걸 추천해요(10쪽 참고).

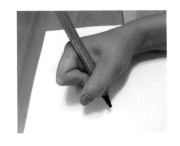

손에 힘이 없으면 글씨가 날아가요

반대로 손에 힘을 너무 빼고 써서 글씨가 날아가 글씨를 알아볼 수 없는
경우도 있어요. 이런 습관을 가진 분들은 신경 써서 또박또박 쓰면 그래도
평소 쓰던 글씨보다는 나아 보일 거예요. 펜을 바르게 쥐고 꼭 처음부터 끝까지
일정하게 힘을 주고 또박또박 써보세요. 쓰다가 마지막에 휙 힘을 빼지 말고요.
위에서 아래로, 왼쪽에서 오른쪽으로 선 긋기 연습을 꾸준히 하는 것도
손글씨 개선에 큰 도움이 됩니다(12쪽 참고).

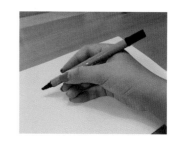

펜 쥐는 바른 자세

펜을 쥘 때 가장 중요한 건 바른 자세입니다. 자세가 삐뚤어지면 글씨도 삐뚤어져요.
노트 필기를 하다 보면 나도 모르게 글씨가 점점 위로 올라갔던 경험이
있으실 거예요. 바로 자세가 나빴기 때문입니다.
펜은 너무 힘을 주거나 힘을 빼지 않고 적당한 정도로 쥐어야 합니다.

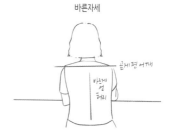

펜을 쥐는 가장 좋은 방법은 ① **펜촉에 가깝게 쥐되 펜 끝이 눈에 보여야 하고, ② 엄지,
검지, 중지가 각각 펜에 닿아 있지만 손가락이 서로 겹쳐지지 않는 거예요.**
펜촉이 보이지 않을 정도로 가깝게 잡으면 내가 글씨를 어떻게 쓰고 있는지 보이지
않아 글씨가 엉망이 되고, 반대로 너무 멀리 잡으면 글씨가 날아가게 되거든요.
또 펜을 쥐었을 때 엄지, 검지, 중지가 각각 펜에 닿아서 앞에서 보면 손가락들이 삼각
형 모양이 되는 게 가장 좋습니다.
엄지가 검지 위로 올라가거나, 검지가 엄지 위로 올라가면 손에 힘이 너무 많이 들어
간 것이니 주의하세요.

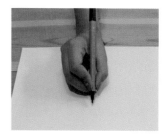

펜 쥐는 것도 습관이라 처음에는 이렇게 잡으면 불편하고 어색할 수 있어요. 하지만 바른 자세에서
바른 글씨가 나옵니다. 바르게 펜을 쥐는 것만으로도 선을 그어보면 벌써 다를 거예요. 글씨를 연습하는 7일 동안
어느새 원래 습관대로 펜을 쥐고 쓰고 있을 수도 있어요. 늘 바른 자세를 유지하고 글씨를 쓸 수 있도록 꼭 신경 쓰세요.
7일을 참고 나면 펜 쥐는 방법에도 익숙해져 있을 거예요.

나한테 맞는 펜만 골라도 반은 성공!

가는 펜보다 굵은 펜이 잘 써진다?

어떤 펜을 사용하느냐에 따라서도 글씨가 달라집니다. 연필로 쓸 때와, 가는 펜을 사용해서 글씨를 쓸 때,
굵은 사인펜으로 글씨를 쓸 때 더 쉽게 써지는 필기구가 있는 반면 똑같이 써도 영 못나고 어려운 필기구가 있어요.
일반적으로 가는 펜보다는 굵은 펜이 더 잘 써집니다. 가는 펜으로 같은 크기의 글씨를 쓰려면 선을 더 길게,
더 잘 그어야 하거든요. 반면에 굵은 펜으로 글씨를 쓰면 똑같이 써도 훨씬 잘 쓴 것처럼 보여요.

왕초보라면 '지그 캘리그라피펜'으로 시작!

처음에는 가는 펜보다는 굵은 펜으로 글씨 연습을 하는 게 좋아요. 이 책에서는 그중에서도 초보자가 쓰기
가장 좋은 '지그 캘리그라피펜(zig calligraphy pen)'을 사용할 거예요. 단단하고 2가지 굵기로 쓸 수 있어서 글씨가
금방 좋아지거든요. 지그 캘리그라피펜으로 글씨를 어느 정도 쓸 수 있게 된 다음 다양한 필기구를 사용하면
또 다른 글씨 표현을 할 수 있어요. 그래서 이 책에서는 우선 왕초보들이 손글씨를 쉽게 익힐 수 있도록
지그 캘리그라피펜으로 쓴 글씨를 따라 연습할 수 있도록 안내하고 있어요. 초보자들이 쓰기 좋은 손글씨,
캘리그라피펜을 추천해 드릴 테니 우선은 지그 캘리그라피펜으로 연습하다가 내게 맞는 펜을 구입해 사용해 보세요.
꼭 쓰고 싶은 펜이 있다면 그걸로 연습해도 OK!

왕초보 No.1! 지그 캘리그라피펜

일명 납작펜으로 불리는 펜입니다. 종류에 따라 한쪽은 3.5mm, 다른 한쪽은 2.0mm 두께로 구성된 펜이 있고,
5.0 / 2.0mm로 구성된 펜이 있는데 한글 손글씨를 쓰기에는 3.5 / 2.0mm로 구성된 게 좋습니다. 넓은 정면 펜촉 대신
측면으로 쓰는 게 좋고, 촉의 모양 덕분에 크게 신경 쓰지 않아도 자연스럽게 선의 두께를 조절해 글씨를 쓸 수 있습니다.
세로획을 그을 때는 살짝 눌러쓰고, 가로획은 힘을 뺀 채로 쓰면 선을 더 깔끔하게 표현할 수 있습니다.

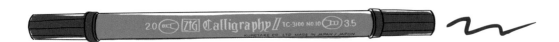

왕초보가 써도 예쁘게 써져요! 지그펜이 없으면 우선 가지고 있는 펜으로 시작하세요!

왕초보 No.2! 단정한 글씨의 단단한

사인펜과 붓펜의 중간 정도의 펜입니다. 사인펜처럼 단단하지만, 붓펜처럼 눌러쓰면 강약 조절이 가능해요.
펜텔 터치사인펜과 비슷하지만 펜촉이 더 단단해서 붓펜처럼 흘려 쓰는 느낌보다는 직선적인 느낌을 살리고
싶을 때 사용하기 좋습니다.

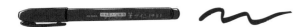

붓펜 같지만 단단해서 쓰기 편해

왕초보 No.3! 붓펜으로 넘어가기 전에,

사인펜과 붓펜의 중간 정도의 펜입니다. 탄력이 좋아서 흐물흐물한 붓펜과 다르게 컨트롤하기 어렵지 않고, 적당히
단단해서 가는 획과 굵은 획을 조절하며 쓰기 편합니다. 붓펜으로 넘어가기 전에 이 펜으로 연습하는 게 좋습니다.

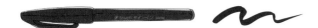

붓펜 도전? Try! Try!

왕초보 No.4! 가성비 갑!

저렴하게 구입할 수 있는 펜 중 가성비가 정말 좋은 펜이에요. 아래 소개한 쿠레타케와는 달리 사인펜처럼 한 덩어리로
된 붓펜입니다. 펜촉이 무른 편이라 끝이 잘 뭉개진다는 단점이 있지만 부담 없이 연습하기에 좋습니다. 펜촉을 사선으로
잘라 색다른 느낌으로 쓸 수도 있어요. 무른 촉이기 때문에 굵기에 강약을 주는 연습을 하는 데도 좋습니다.

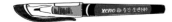

저렴이 중 최고! 연습용으로 Good!

왕초보 No.5! 이제 붓 좀 쓴다 싶으면

캘리그라피를 시작하는 사람들이 가장 많이 구입하는 붓펜입니다. 적당한 탄력과 굵기로 붓펜 글씨를 연습하기에는
좋아요. 하지만 손글씨가 능숙하지 않은 분들이 처음부터 붓으로 글씨를 쓰기에는 어려우니 어느 정도 글씨 연습을
한 다음 펜을 쥐는 연습과 굵기 강약 조절하는 연습을 병행해서 사용하면 글씨가 단번에 훅 늘 수 있는 펜이에요.

글씨 좀 쓴다 싶을 때 도전!

선 긋기만 해도 글씨가 좋아진다고? feat. 지그 캘리그라피펜

글씨의 기초, 선 긋기만 해도 글씨가 업그레이드!

악필인 사람들의 글씨를 잘 살펴보면 선부터 구불구불 일정하지 않은 경우가 많아요. 어릴 때부터 글씨를 많이
쓰지 않아서 선 긋는 게 익숙하지 않기 때문인데요. 물론 앞으로 이 책을 따라 차근차근 글씨 쓰기를 연습한다면
곧 악필에서 벗어날 수 있겠지만 시간 날 때마다 선 긋는 연습을 하면 훨씬 빨리, 훨씬 좋은 글씨가 될 수 있어요.
공부하거나 일할 때 집중이 되지 않을 때나 남는 종이 귀퉁이에 생각날 때마다 선 긋는 연습을 해보세요.
글씨 쓰기가 훨씬 쉬워지는 걸 느낄 수 있을 거예요.

왕초보를 위한 지그 캘리그라피펜으로 선 긋기 연습!

왕초보에게 가장 편하고, 이 책에서도 계속 사용하게 될 지그 캘리그라피펜은 펜촉이 각이 져 있어요.
그래서 각도를 맞춰 일정한 힘을 주어 선을 긋지 않으면 선이 예쁘게 그어지지 않아요. 지그 캘리그라피펜으로
이렇게 선을 섬세하게 긋는 연습을 하고 나면 어떤 펜을 사용해도 펜을 잘 컨트롤할 수 있게 됩니다.
지그 캘리그라피펜은 촉이 좁은 쪽으로 쓰기 때문에 정면으로 좁은 쪽이 보이도록 쥐어요.

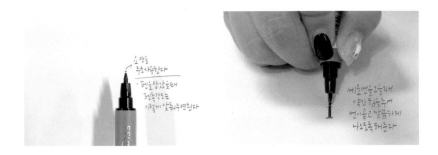

종이에는 펜촉의 끝부분만 닿게 하고, 펜촉이 틀어져서 선이 가늘게 나오지 않도록 주의하세요.
사진처럼 펜촉의 면이 종이에 전부 닿아야 합니다.

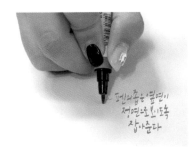

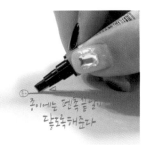

선 긋기 연습은 세로선, 가로선, 원!

선 긋기는 기본적으로 위에서 아래로 긋는 세로선, 왼쪽에서 오른쪽으로 긋는 가로선, 그리고 원을 기본으로 해요.
이렇게 3개만 연습하면 글씨 실력이 쑥쑥 늡니다. 선이 깔끔해야 글씨의 완성도가 높아지거든요.
지그 캘리그라피펜처럼 딱딱한 펜은 선 자체가 붓처럼 뭉개지지 않고 정확하게 보이기 때문에 선이 깔끔해야 해요.
내가 쓴 글씨가 어딘가 이상하다면 선이 깔끔하게 그어졌는지 체크해 봐야 합니다.
옆 페이지의 펜 잡는 방법대로 좁은 촉이 정면으로 보이게 고정한 채 사용하면 곧은 선을 긋기 더 쉬워요.

세로선 긋기

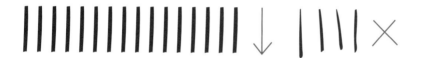

펜촉이 기울어지면 선이 지저분해져요!
펜을 제대로 쥐었는지 확인해 보세요

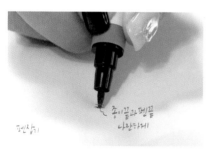
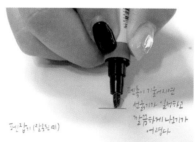

 펜을 잘 쥔 모습!

펜촉이 기울어진 모습

가로선 긋기

가로선은 꾹 누르지 말고 모서리로 슥슥 그어주세요!

원 긋기

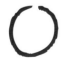

BEST!

너무 동그란 원은 나중에 글씨가 너무 커질 수 있어요.
약간 오른쪽으로 기울어진 타원 모양으로 연습하는 게 베스트!

연습해 보세요! 세로선, 가로선, 원

틈날 때마다 이 페이지를 채워보세요.
꼭 이 페이지가 아니더라도 통화 중에, 연습이 더 필요할 때 종이 구석구석 연습해 보는 것도 좋아요.

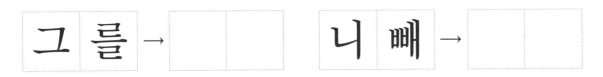

들쑥날쑥, 크기가 제각각인 한글! 예쁘게 쓰기 어려워요!

한글을 쓰다 보면 유난히 예쁘게 쓰기 어렵다는 생각이 듭니다. 알파벳을 쓸 때는
이렇게까지 못나게 쓰지 않았는데 한글은 잘 안 되죠? 한번 '그'와 '를'을, 그리고 '니'와 '빼'를 나란히 써보세요.

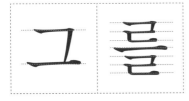

어떤가요? 글씨 크기가 들쑥날쑥하지 않나요? '그'는 위아래 여백이 많은데 '를'은 엄청 빡빡하고,
'니'는 좌우 여백이 많은데 '빼'는 빡빡하죠? 한글은 모든 글자를 비슷한 크기로 맞춰 쓰거나 균형 있게
써야 예뻐 보여요. 하지만 어떤 글자는 단순하게 생겼고, 어떤 글자는 받침까지 가득해서
글씨 크기를 맞춰 쓰는 게 너무 어려워요. 특히 '그', '를'은 가로획이 가장 적은 글자와 가장 많은 글자,
'니'와 '빼'는 세로획이 가장 적은 글자와 가장 많은 글자예요. 아마 여러분도 써보면서
예쁘게 맞춰 쓰기가 힘들어 당황했을 거예요.

한글 쓰기가 어려운 이유는 바로 이렇게 생김도 크기도 들쑥날쑥한 글자들을 비슷한 크기로
균형 있게 써야 하기 때문입니다.

| 가로획이 가장 적어요 | 가로획이 가장 많아요 | 세로획이 가장 적어요 | 세로획이 가장 많아요 |

균형 있게 쓰는 게 한글 쓰기의 정답!

이번에는 자유롭게 '그를 빼니 영화관이 바빠졌다'라는 문장을 써보세요.
다양한 조합의 글자가 들어 있는 문장이니 균형에 신경 쓰며 적으면 더 좋아요.

'그를 빼니 영화관이 바빠졌다' 쓰기

내가 쓴 글씨는 어때 보이나요? 한번 다음의 예시들과 내가 쓴 글씨를 비교해 보세요.

살짝 아쉬운 사례

글씨는 예쁘지만 윗줄은 띄어쓰기가 잘 안 돼 있고, 글씨가 너무 일정해서 답답하고 심심하게 느껴져요.
반면 아래는 띄어쓰기가 너무 크게 되어 있어 끊겨 보이고 한 문장으로 잘 느껴지지 않아요.

그믐빼니영화관이 바빠졌다

그믐●빼니●영화관이●바빠졌다

많이 아쉬운 사례

글씨를 열에 맞게 쓰려다 보면 윗부분을 맞춰 쓰는 경우가 있어요. 하지만 글자마다 획의 수가 다르기 때문에
윗줄을 맞추면 문장 아래가 들쑥날쑥해서 빈 공간이 너무 많고 지저분해 보여요.

그믐 빼니 영화관이 바빠졌다

흠잡을 데 없는 사례

자음, 모음이 합쳐져 글자가 만들어지는 한글은 균형이 가장 중요해요.
아래 예시는 중심을 맞춰서 썼기 때문에 글씨가 자연스러워 보여요.

그믐빼니 영화관이 바빠졌다

한글은 네모칸에 맞춰 연습하지 예쁜 글씨 핫코스!

균형 있는 글씨를 쓰려면 어떻게 해야 할까요? 처음에는 기준점을 잡고 글씨 연습을 하면 좋아요.
글자가 한쪽으로 쏠렸는지, 너무 크지는 않은지, 글자의 위치가 적당한지 신경 쓰면서 네모칸에 글씨를 채워
쓰는 연습을 하고 나면, 글자의 균형을 보는 눈이 생겨 앞으로 더 좋은 글씨를 쓸 수 있게 돼요.
7일 동안 이 네모칸에 맞춰서 글씨 연습을 하게 될 거예요. 가운데에 잘 맞춰서 쓸 수 있도록 신경 써서
연습하면 7일 뒤 훨씬 나아진 글씨를 만나볼 수 있어요.

연습해 보세요! 7일 후 내 손글씨 변화 확인하기

이 책을 시작하기 전에 내가 가장 좋아하는 문장을 골라서 날짜와 함께 적어보세요.
그리고 7일 뒤, 같은 문장을 써보면 내 글씨가 얼마나 발전했는지 한눈에 알아볼 수 있어요.
더 나아진 7일 뒤의 나를 확인해 보세요!

이 책을 시작한 날 년 월 일

지금 당장 내가 가장 좋아하는 문장을 위에 써보세요!

이 책을 완성한 날 년 월 일

이 책을 끝냈으면, 위에 썼던 문장을 다시 써보고 얼마나 나아졌는지 비교해 보세요!

실천마당

I

손글씨, 7일 후 달라진다!

1일차 자음, 모음 쓰기

자음, 모음 쓰기는 획 순서부터!

어릴 때 한글을 배울 때처럼 손글씨도 자음, 모음 쓰기부터
시작하는 것이 좋습니다. 글씨의 가장 기본은 순서에 맞게,
그리고 균형 있게 쓰는 거예요.

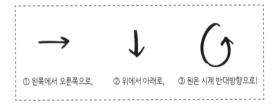

자음 쓰기 주의사항

① 획 순서를 꼭 지켜서 쓰기

② ㅅ, ㅈ, ㅊ은 **가운데를 잘 맞춰서 좌우대칭이 되도록!**

ㅅ, ㅈ, ㅊ이 좌우대칭이 될 수 있도록 시작점을 정해 오른쪽
획을 왼쪽 획과 같은 각도로 써주면 안정적인 글씨가 돼요.

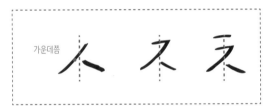

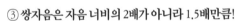
좌우대칭이 돼야 예뻐요!

③ **쌍자음은 자음 너비의 2배가 아니라 1.5배만큼!**

쌍자음은 자음을 두 개 쓴다고 해서 너비가 두 배가 되면
안 돼요! 자음이 너무 커지면 글씨가 가분수가 되니
자음의 1.5배 너비를 넘지 않도록 날씬하게 써주세요.

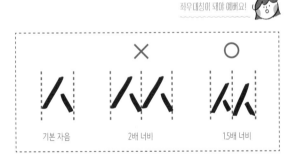

쌍자음은 더 날씬하게 쓰기!

모음 쓰기 주의사항

① 획 순서를 꼭 지켜서 쓰기

② **ㅘ, ㅙ, ㅚ 같이 두 개 이상의 모음이 합쳐진 모음은 자음의 자리를 생각하며 쓰기!**

ㅘ, ㅙ, ㅚ 같은 조합모음은 자음 자리가 티가 나요. 지금부터 자음의 자리를
생각하면서 연습해야 내일부터 글씨 쓸 때 어색하지 않아요!

자음 자리 잊지 말아요!

연습해 보세요! 자음 쓰기

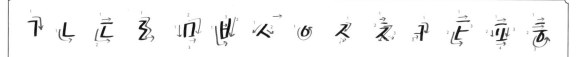

꼭 획 순서에 맞게 쓰는 연습부터 시작하세요. 원래 쓰던 습관대로 쓰면 손글씨가 나아지지 않습니다.

익숙하지 않아 불편하더라도 한글을 처음 배우는 마음으로 또박또박, 순서대로 연습하세요.

연습해 보세요! 쌍자음 쓰기

쌍자음은 너비가 너무 넓어지지 않도록 주의해서 연습하세요. 쌍자음은 자음 너비의 1.5배! 기억하세요!

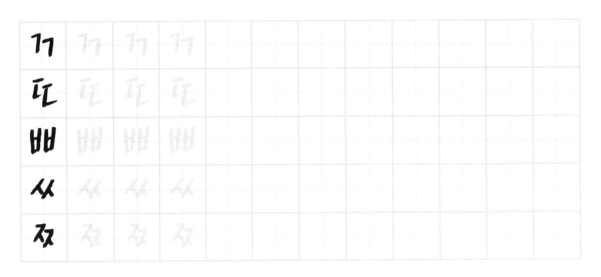

연습해 보세요! 모음 쓰기

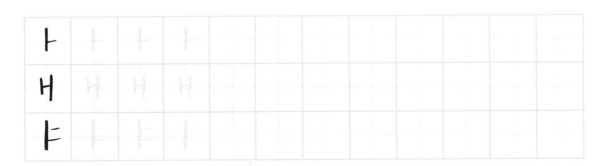

모음을 쓸 때는 위에서 아래로, 왼쪽에서 오른쪽으로 길게 획을 긋는 데에 집중해서 연습하세요. 너무 짧게 써 버릇하면
나중에 글씨를 다양하게 쓰기 어려워요. 펜의 특성상 가로획은 가늘고 세로획은 굵어서 ㅗ, ㅜ 같은 모음은 선이
완벽하게 붙지 않을 수 있어요. 자연스러운 현상이니 딱 붙여 쓰려고 너무 애쓰지 말고 전체적인 형태에 집중하세요.

ㅕ	ㅕ	ㅕ	ㅕ							
ㅓ	ㅓ	ㅓ	ㅓ							
ㅔ	ㅔ	ㅔ	ㅔ							
ㅋ	ㅋ	ㅋ	ㅋ							
ㅖ	ㅖ	ㅖ	ㅖ							
ㅗ	ㅗ	ㅗ	ㅗ							
ㅘ	ㅘ	ㅘ	ㅘ							
ㅙ	ㅙ	ㅙ	ㅙ							
ㅚ	ㅚ	ㅚ	ㅚ							
ㅛ	ㅛ	ㅛ	ㅛ							
ㅜ	ㅜ	ㅜ	ㅜ							
ㅝ	ㅝ	ㅝ	ㅝ							
ㅞ	ㅞ	ㅞ	ㅞ							
ㅟ	ㅟ	ㅟ	ㅟ							
ㅠ	ㅠ	ㅠ	ㅠ							
ㅡ	ㅡ	ㅡ	ㅡ							
ㅢ	ㅢ	ㅢ	ㅢ							
ㅣ	ㅣ	ㅣ	ㅣ							

ㅂ은 위보다 아래를 좁게 써보세요!

ㅂ이 들어간 글자를 쓸 때, 생각보다 너무 커져서 글자가 벙벙해 보이는 경우가 간혹 있어요.
네모난 모양으로 각이 져 있기 때문에 또박또박 쓰다 보면 단정하기는 하지만 예쁘지 않은 글씨가 되기도 하고요.
그럴 때는 ㅂ의 아랫부분을 조금 좁게 쓰는 것만으로도 글씨가 조금 더 좋아 보여요.

위아래 너비에 따른 ㅂ의 느낌 비교

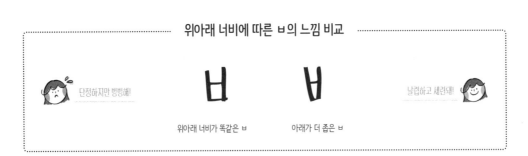

단정하지만 벙벙해!
위아래 너비가 똑같은 ㅂ
아래가 더 좁은 ㅂ
날렵하고 세련돼!

특히 '밥', '법' 같은 글자를 써보면 무슨 말인지 바로 알 수 있을 거예요. 아마 글씨도 커지고 튀어나오는 획도 많을 거예요.
지금 사용하고 있는 지그 캘리그라피펜이나, 굵은 펜을 사용해서 ㅂ을 쓸 때는 더 쉽게 ㅂ의 아랫부분을 좁게 쓰는
방법이 있어요. 바로 획순을 조금 다르게 쓰는 거예요. 아래 보이는 것처럼 ㄴ모양으로 획을 그은 다음 나머지 획을 쓰면
4번이나 그어야 하는 획을 줄일 수 있어 덜 힘들고 자연스럽게 ㅂ의 아랫부분이 좁아지는 효과가 있어요.

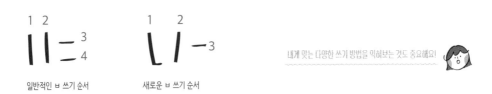

일반적인 ㅂ 쓰기 순서
새로운 ㅂ 쓰기 순서
내게 맞는 다양한 쓰기 방법을 익혀보는 것도 중요해요!

우선 왼쪽 방법으로 써보고, 그 다음 오른쪽 방법으로도 써보세요. 처음에는 기본 획순에 익숙해지는 것도 중요해요. 두 가지 방
법을 모두 연습해 보고 내 손에 맞고 더 예쁘게 써지는 방법을 찾아보세요.

ㅂ에 따른 단어 느낌 비교

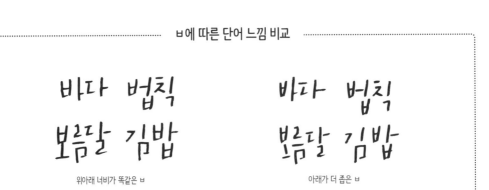

바다 법칙
보름달 김밥
위아래 너비가 똑같은 ㅂ

바다 법칙
보름달 김밥
아래가 더 좁은 ㅂ

ㅂ ㅂ ㅂ ㅂ ㅂ ㅂ ㅂ ㅂ ㅂ ㅂ

바다 법칙　　바다 법칙　　바다 법칙
보름달 김밥　　보름달 김밥　　보름달 김밥

바다 법칙　　바다 법칙　　바다 법칙
보름달 김밥　　보름달 김밥　　보름달 김밥

ㅂ ㅂ ㅂ ㅂ ㅂ ㅂ ㅂ ㅂ ㅂ ㅂ

바다 법칙　　바다 법칙　　바다 법칙
보름달 김밥　　보름달 김밥　　보름달 김밥

바다 법칙　　바다 법칙　　바다 법칙
보름달 김밥　　보름달 김밥　　보름달 김밥

가장 쉬운 글자의 기본! 자음 + 모음 글자 쓰기

1일차에는 자음과 모음을 어떻게 쓰는지 차근차근 연습을 해봤습니다. 생각보다 순서에 맞게 또박또박 쓰는 게 낯설었을 수도 있어요. 2일차에는 자음 + 모음으로만 구성된 글자를 써볼 거예요. 글자 중 가장 쉬운 글자이니 주의사항을 참고해서 차근차근 연습해 보세요.

자음 + 오른쪽 모음 쓰기 주의사항

① 자음과 모음을 너무 가깝게 쓰지 않기

② 오른쪽으로 넓어지는 삼각형 모양을 생각하며 쓰기

오른쪽으로 갈수록 넓게 써야 글자의 균형이 맞아요.
삼각형 모양이 될 수 있도록 모음의 세로획을 길게 써주세요.

그래야 나중에 다른 글씨랑 써도 균형이 맞아요!

자음 + 아래쪽 모음 쓰기 주의사항

① 자음과 모음을 너무 가깝게 쓰지 않기

② 글씨가 너무 길어지지 않게 납작하게 쓰기

③ ㅗ, ㅛ, ㅡ가 오면 삼각형 모양이 되게, ㅜ, ㅠ가 오면 마름모 모양이 되게 쓰기

가로획을 자음보다 길게 쓰고, ㅜ, ㅠ를 너무 길게 쓰지 않아야 균형 있는 글씨가 돼요.

가로획은 자음보다 살짝 길게!

자음 + 조합모음 쓰기 주의사항

칸에 맞춰 쓰면 글씨가 완벽!

① 자음과 모음을 작게 써서 글씨가 너무 커지지 않게!

이 글씨 조합은 자칫 글씨가 커지기 쉬워요.
적절한 비율을 맞춰 쓰기가 어렵다면 오른쪽 그림처럼 네모칸에
자음 1 : 아래쪽 모음 1 : 오른쪽 모음 2의 비율로 생각하며
맞춰 쓰는 연습을 해보세요.

자음 1	모음 2
모음 1	

연습해 보세요! 자음 + 오른쪽 모음 쓰기

자음 + 오른쪽 모음으로 이루어진 글자는 오른쪽으로 갈수록 넓어지게 써야 해요.
자음과 모음의 높이를 비슷하게 쓰면 글씨가 너무 작아져서 나중에 받침이 있는 글자와 같이 썼을 때
균형이 맞지 않고 이상해 보여요. 모음의 세로획을 길게 쓰는 연습을 해주세요.

가	가	가	가				
나	나	나	나				
대	대	대	대				
럐	럐	럐	럐				
먀	먀	먀	먀				
뱌	뱌	뱌	뱌				
섀	섀	섀	섀				
얘	얘	얘	얘				
저	저	저	저				
쳐	쳐	쳐	쳐				
궤	궤	궤	궤				
테	테	테	테				
펴	펴	펴	펴				
혜	혜	혜	혜				

연습해 보세요! 자음 + 오른쪽 모음 / 자음 + 아래쪽 모음 쓰기

자음과 아래쪽 모음으로 이루어진 글자를 쓸 때는, 모음의 가로획을 충분히 길게 그어주는 게 중요합니다.
그래야 균형 있게 삼각형, 마름모 틀에 맞출 수가 있어요. 반면 멋을 위해서 모음의 세로획을 길게 빼서 쓰는 경우가
있는데 아직은 연습 단계니 너무 길어지지 않도록 조절해서 쓰는 게 중요합니다.

고	고	고	고					
노	노	노	노					
도	도	도	도					
롱	롱	롱	롱					
모	모	모	모					
부	부	부	부					
수	수	수	수					
우	우	우	우					
쥬	쥬	쥬	쥬					
츄	츄	츄	츄					
크	크	크	크					
트	트	트	트					
피	피	피	피					
히	히	히	히					

7일 만에 손글씨를 뗄 수 있도록 모든 자음과 모음을 연습해 볼 수 있는 글자로만 구성했어요. 다양한 글자를 더 연습하고 싶다면 연습장을 활용하세요.

연습해 보세요! 자음 + 조합모음 쓰기

조합모음이 있는 글자는 신경 쓰지 않으면 글자 크기가 커지기 쉬워요. 자음을 쓸 때부터 앞에서 쓴 글씨보다 작게 쓴다는 생각으로 연습해 보세요. 조합모음은 아래쪽 모음 + 오른쪽 모음으로 이루어져 있기 때문에 오른쪽 모음의 획을 세로로 길게 쓰는 것도 잊지 마세요. 왼쪽에 자음과 아래쪽 모음, 오른쪽에 같은 높이의 오른쪽 모음을 쓴다고 생각하면 됩니다.

과	과	과	과					
놔	놔	놔	놔					
돠	돠	돠	돠					
뢔	뢔	뢔	뢔					
뫼	뫼	뫼	뫼					
븨	븨	븨	븨					
쉬	쉬	쉬	쉬					
워	워	워	워					
줴	줴	줴	줴					
췌	췌	췌	췌					
퀴	퀴	퀴	퀴					
튀	튀	튀	튀					
픠	픠	픠	픠					
희	희	희	희					

7일 만에 손글씨를 뗄 수 있도록 모든 자음과 모음을 연습해 볼 수 있는 글자로만 구성했어요. 다양한 글자를 더 연습하고 싶다면 연습장을 활용하세요.

2일차 글씨를 쓰면서 쓸 때마다 느낌이 다르다는 생각을 하지 않으셨나요?

자음과 모음을 똑같이 써도 자음과 모음의 거리에 따라서 글씨의 느낌이 달라지거든요.

모음이 옆에 있든, 아래에 있든 자음과 모음 사이의 간격이 너무 가까워지지 않도록 주의하는 게 좋아요.

자음과 모음의 거리에 따른 느낌 비교

 자음과 모음을 붙여 썼을 때

가 나 다 라

 자음과 모음에 거리를 줄 때

가 나 다 라

 자음과 모음을 붙여 썼을 때

루 무 부 수

 자음과 모음에 거리를 줄 때

루 무 부 수

위의 '가나다라'와 '루무부수'는 각기 크기도 모양도 똑같고 자음과 모음 사이의 거리만 다른 글자예요.

딱 보아도 다른 게 느껴지지 않나요?

자음과 모음의 거리가 지나치게 가까우면, ① 글씨가 너무 길어 보이고

② 글씨가 답답해 보이며

③ 균형이 맞지 않아 가분수처럼 보여요.

이렇게 자음과 모음의 거리만으로도 글씨의 인상이 크게 달라져요.

2일차 글씨 연습을 하면서 내 글씨가 이상하게 답답해 보였다면,

앞 페이지로 돌아가 자음과 모음의 거리가 너무 가깝지는 않았는지 한번 확인해 보세요.

그리고 자음과 모음의 거리를 신경 쓰며 조금 더 연습해 보세요.

가 나 다 라 마 아 바 사 아 자 차 카 타 파 하

구 누 두 루 무 부 수 우 주 추 쿠 푸 푸 푸

3일차 받침 있는 글자 쓰기 ① 자음 + 모음 + 받침

3일차에는 받침이 있는 글자를 연습할 거예요. 2일차까지는 자음과 모음의 조합만 신경 쓰면 됐는데,
거기에 받침을 추가해야 하니 균형을 맞추기 위해 신경 써야 하는 게 늘었어요. 특히 모음의 위치에 따라서
받침의 크기도 달라지니 우선은 네모칸 안을 벗어나지 않게 쓰는 걸 목표로 연습해 보세요.

자음 + 오른쪽 모음 + 받침 주의사항

① ㅂ, ㅈ, ㅊ, ㅋ, ㅌ, ㅍ, ㅎ 같은 복잡한 받침이 와도 칸을 넘어가지 않게 쓴다.

② 자음과 모음을 나란히 써서 받침 자리를 확보한다.

받침이 있는 글자는 받침이 없는 글자와 달리 받침을 쓸 공간을 확보해야 해요.
받침이 없을 때는 모음이 오른쪽에 오는 글자는 모음을 길게 썼지만
이번에는 자음과 모음을 나란히 쓴다는 느낌으로 연습하면 자연스럽게
받침을 쓸 공간을 만들 수 있어요. 받침은 자음의 종류에 따라 가득 채워 쓰면
균형이 안 맞을 수 있으니 크기는 자음의 1~1.5배,
위치는 가운데에 오도록 신경 쓰세요.

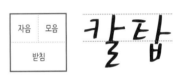

 자음 1 : 모음 1 : 받침 2의 비율!

자음 + 아래쪽 모음 + 받침 주의사항

① 칸을 넘어가지 않도록 맞춰서 쓴다.

② 세로로 너무 길어지지 않도록 주의한다.

모음이 아래에 있는 글자는, 세로로 계속 자음, 모음, 자음을 이어 써야 하기 때문에 글씨가 길어질 수밖에 없어요.
신경 쓰지 않고 쓰다 보면 받침이 없는 글자와 길이가 몇 배나 차이날 수 있어요.
물론 받침이 없는 글자랑 똑같은 높이로 써야 하는 건 아니지만, 길이가 너무 차이나지 않도록
전체적으로 납작하게 쓰는 연습이 필요합니다.

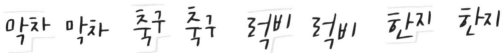

키 차이가 너무 나면 안 돼!

연습해 보세요! 자음 + 오른쪽 모음 + 받침 쓰기

지금까지는 칸에 맞춰서 글씨를 조금 크게 써왔을 거예요.
이제는 받침까지 있는 글씨를 써야 하니 자음, 모음의 크기를 적당히 쓰는 게 중요해요.
받침에 어떤 게 오더라도 너무 커지지 않게 주의하고, 항상 받침 자리를 생각하며 쓰세요.

갹	갹	갹	갹					
낤	낤	낤	낤					
닻	닻	닻	닻					
랖	랖	랖	랖					
맷	맷	맷	맷					
뱀	뱀	뱀	뱀					
삭	삭	삭	삭					
얗	얗	얗	얗					
잰	잰	잰	잰					
찻	찻	찻	찻					
캎	캎	캎	캎					
탑	탑	탑	탑					
팥	팥	팥	팥					
향	향	향	향					

7일 만에 손글씨를 뗄 수 있도록 모든 자음과 모음을 연습해 볼 수 있는 글자로만 구성했어요. 다양한 글자를 더 연습하고 싶다면 연습장을 활용하세요.

곗	곗	곗	곗
녁	녁	녁	녁
덫	덫	덫	덫
력	력	력	력
멥	멥	멥	멥
별	별	별	별
실	실	실	실
엘	엘	엘	엘
짓	짓	짓	짓
침	침	침	침
컵	컵	컵	컵
텐	텐	텐	텐
펭	펭	펭	펭
힣	힣	힣	힣

TIP

글씨를 꾸미고 싶다면 받침을 화려하게 하세요!

간혹 멋을 위해 왼쪽 획을 길게 빼는 경우가 있는데,
초성에서 그러면 균형이 맞지 않아 앞으로 고꾸라져 보여요.
대신 받침을 꾸밀 때 사용하면 안정적이고 멋스러워 보이니
받침에서는 한 번씩 이렇게 표현해 보세요.

자
NO NO!

꽃 꾸밈을
위한것 OK

34

연습해 보세요! 자음 + 아래쪽 모음 + 받침 쓰기

아래쪽 모음에 받침까지 있으면 글씨를 세로로만 쓰게 돼서 자칫 글씨가 세로로 한없이 길어질 수 있어요.
특히 받침으로 ㄹ이 오면 훨씬 길어지고요. 물론 아래쪽 모음에 받침까지 있는 글씨가 다른 글씨보다 길어지는 건
자연스러운 일이지만 너무 길어지지 않게 신경 쓰세요.

꽃			
높			
둑			
룸			
물			
붓			
숯			
읗			
즘			
춥			
쿳			
툭			
푿			
훌			

7일 만에 손글씨를 뗄 수 있도록 모든 자음과 모음을 연습해 볼 수 있는 글자로만 구성했어요. 다양한 글자를 더 연습하고 싶다면 연습장을 활용하세요.

'어른 글씨', '애기 글씨'라고 하면 딱 생각나는 글씨의 이미지가 있을 거예요. 보통 길쭉하고 시원하게 뻗은 글씨를
어른 글씨라고 하고, 동글동글 귀여운 글씨를 애기 글씨 같다고 하잖아요. 글씨는 얼굴이나 다름없다고 할 만큼
이미지에 영향을 줘요. 혹시 성인인데도 글씨가 너무 어려 보여서 고민이라면 자음의 크기에 신경 써보세요.

자음의 크기에 따른 느낌 비교

자음이 클수록 글씨가 어려 보여요!

자음이 큰 경우	자음이 작은 경우
오늘도 행복하자	오늘도 행복하자

위의 두 글씨 중 어느 쪽이 더 어려 보이나요? 딱 봐도 왼쪽이 오른쪽보다 더 동글동글하고 어려 보이죠.
잘 보면 자음의 크기에 따라 글씨의 느낌이 많이 달라집니다. 왼쪽은 자음이 크고 대신 모음이 작아요.
오른쪽은 자음이 작아지고 모음이 그만큼 커졌습니다.

하	모음의 길이가 자음보다 짧으면 글씨가 어려 보인다.	하	모음의 길이가 자음보다 길면 글씨가 어른스러워 보인다.

자음이 커서 글씨가 너무 어려 보인다면, ① 자음의 크기를 의식적으로 줄이거나
② 모음의 길이를 자음의 두 배 이상 길게 써보거나
③ ㅇ을 점처럼 써보는 것도 방법입니다.

한번 자음을 크게도 써보고, 작게도 써보세요. 자음을 다양한 크기로 써서 문장을 표현해 보고,
그중 마음에 드는 느낌의 손글씨를 찾아 연습해서 내 글씨로 만들어보세요.

Oil Pastel

오늘도 행복하자 오늘도 행복하자 오늘도 행복하자

오늘도 행복하자 오늘도 행복하자 오늘도 행복하자

4일차 받침 있는 글자 쓰기 ② 자음 + 조합모음 + 받침 / 겹받침, 쌍받침

드디어 악필에서 벗어날 수 있는 손글씨 왕초보 7일 과정 중 4일째입니다.
이제 웬만한 글씨는 다 써본 것 같은 느낌이 드실 거예요. 맞아요. 오늘까지 차근차근 연습하시면
글자 쓰기는 끝났다고 생각하시면 됩니다. 오늘은 자음과 조합모음, 그리고 받침으로 이루어진 글자와, 쌍받침,
겹받침을 연습해 볼 거예요. 둘 다 써야 되는 획이 많은 글자들이니 칸이 넘치지 않도록 집중해 주세요.

자음 + 조합모음 + 받침 주의사항

① 가운데에 잘 맞춰 쓸 수 있도록 신경 쓴다.

② 글씨를 쓰면서 그때그때 자음 + 모음과 받침의 크기를 조절한다.

연습 초반에는 전체적인 글씨의 균형을 맞춰 쓰기 어려울 수 있어요.
우선은 글씨 윗부분이 작게 써졌으면 받침을 크게,
글씨 윗부분이 크게 써졌으면 받침을 작게 쓰는 식으로
네모칸 안에 맞춰 쓰는 걸 목표로 해보세요.
점차 균형 있는 글씨가 어떤 건지 감이 잡힐 거예요.

 자음과 모음을 쓰고 남는 자리에 받침을 맞춰 쓰요!

자음 + 조합모음 + 겹/쌍받침 주의사항

① 써야 할 구성요소가 많으니 너무 커지지 않게 조심한다.

② 네모칸 한 칸에 하나씩 채워 넣는다는 생각으로 연습하면 쓰기 편하다.

겹받침이나 쌍받침이 있는 글자는 크기가 너무 커지는 것만 주의하면
생각보다 쓰기 어렵지 않아요. 받침 두 개가 나란히 있기 때문에
균형을 맞춰서 쓰기는 쉽거든요. 우선은 네모칸 안에 각각
자음, 모음, 받침을 하나씩 채워 넣는다는 생각으로 쓰면 좋아요.
겹받침의 경우 자음의 조합에 따라 가운데 균형을 맞추기 어려울 수 있으니
칸에 맞춰 쓸 수 있도록 신경 써주세요.

자음	모음
받침	받침

 한 칸에 하나씩 쓰면 글씨 완성!

연습해 보세요 자음 + 조합모음 + 받침 쓰기

조합모음에 받침까지 있어 복잡한 글씨예요. 다른 글씨들처럼 칸에 딱 맞춰서 쓰는 게 어려운 글씨기도 합니다.
네모칸의 가운데에 맞춰서 쓸 수 있도록 집중해서 쓰는 게 중요해요. 하지만 처음부터 글씨의 균형을 맞춰서 쓰기는
어려우니 썼을 때 자음 + 모음 부분이 너무 작게 써졌다면 받침을 크게, 반대로 윗부분이 너무 크게 써졌다면
받침을 작게 쓰는 식으로 글씨 크기를 조절해 보세요.

괜								
궘								
놯								
퇩								
된								
릂								
뭴								
뮌								
뷜								
쉼								
왕								
웡								
쵝								
춲								

7일 만에 손글씨를 뗄 수 있도록 모든 자음과 모음을 연습해 볼 수 있는 글자로만 구성했어요. 다양한 글자를 더 연습하고 싶다면 연습장을 활용하세요.

찰									
괫									
캉									
틟									
펫									
흰									

연습해 보세요 자음 + 모음 + 겹받침 / 쌍받침 쓰기

조합모음이 있는 글자보다 겹받침, 쌍받침이 있는 글자가 쓰기 편해요. 겹받침에는
ㄳ, ㄵ, ㄶ, ㄺ, ㄻ, ㄼ, ㄽ, ㄾ, ㄿ, ㅀ, ㅄ가 있고, 쌍받침에는 ㄲ, ㅆ가 있어요. ㄺ처럼 두 자음이 크기 차이가
나는 경우만 신경 쓰면 받침이 하나인 다른 글자보다 안정적으로 균형 있게 쓸 수 있어요.
네모칸에 맞춰 하나씩 써넣는다고 생각하며 연습해 보세요.

몫									
삯									
앉									
없									
많									
끊									
밝									

7일 만에 손글씨를 뗄 수 있도록 모든 자음과 모음을 연습해 볼 수 있는 글자로만 구성했어요. 다양한 글자를 더 연습하고 싶다면 연습장을 활용하세요.

흙	흙	흙	흙
닭	닭	닭	닭
옮	옮	옮	옮
짧	짧	짧	짧
덟	덟	덟	덟
곬	곬	곬	곬
옰	옰	옰	옰
핥	핥	핥	핥
훑	훑	훑	훑
읊	읊	읊	읊
끊	끊	끊	끊
잃	잃	잃	잃
없	없	없	없
값	값	값	값
밖	밖	밖	밖
깎	깎	깎	깎
있	있	있	있
했	했	했	했

어른스러운 글씨, 삐침과 꺾어 쓰기가 포인트!

보통 어른스러운 글씨에는 특징이 있어요. 만약 내 글씨가 너무 어려 보이는 게 고민이라면 이런 특징을 더해 주고,
반대로 글씨가 너무 노숙하다는 느낌이 든다면 내 글씨에서 이런 특징을 없애면 되겠죠?

어른스러운 글씨의 특징이 없는 일반 글씨

어른스러운 글씨의 특징인 삐침과 꺾어 쓰기가 없는 일반 글씨예요.
아래의 어른스러운 글씨의 특징을 살린 서체와 비교해 보세요.

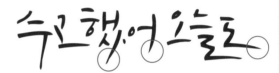

단정하고 예쁜 글씨!

삐침을 살린 글씨

획의 끝까지 힘을 줘서 마무리하지 않고 날리듯이 획의 끝을
삐치게 한 글씨예요. 보통 휘리릭 날려 쓰는
필기체에서 많이 보이는 특징이에요.

바쁜 어른의 글씨야!

꺾어 쓰기를 살린 글씨

우리가 궁서체라고 보통 말하는 글씨처럼
획을 시작할 때 꺾어주는 글씨예요. 삐침을 살린 글씨와는 달리
단정하면서도 어른스러운 느낌을 주는 게 특징이에요.

고풍스러운 느낌!

아직 글씨 쓰기가 익숙하지 않을 때 삐침을 과하게 넣으려다 보면 글씨가 망가질 수 있어요.
아직 글씨 연습 중이라면 단정하게 꺾어 쓰는 걸 도전해 보세요. 처음에는 깔끔하게 선을 쓰는 연습을 하다가
차차 익숙해지면 삐침과 꺾어 쓰기를 섞어주는 게 좋아요. 오늘은 한번 보통 글씨와 삐침을 살린 글씨,
꺾어 쓰기를 살린 글씨를 각각 써보고 내가 원하는 손글씨 방향을 정하는 시간을 가져보세요.

BRUSH

수고했어 오늘도　수고했어 오늘도　수고했어 오늘도

수고했어 오늘도　수고했어 오늘도　수고했어 오늘도

수고했어 오늘도　수고했어 오늘도　수고했어 오늘도

5일차 단어 쓰기 ① 받침이 없는 단어

4일 동안 우리는 차근차근 자음, 모음부터 글자 연습까지 해왔습니다.
지금까지는 글자 하나하나씩을 연습했기 때문에 각 글자의 균형을 맞출 수 있도록 네모칸에 연습을 했는데요.
오늘부터는 두 글자 이상이 붙어 있는 단어를 연습하려 합니다.

단어는 글자들을 가운데에 맞춰서 쓰는 연습이 필요!

두 개 이상의 글자를 함께 쓰려면 두 글자의 균형이 필요해요. 아무래도 글자마다 생긴 게 달라 크기도
달라질 수밖에 없는데 그럴 때 글씨의 가운데를 맞춰서 쓰면 글자가 많아져도 균형을 유지할 수 있어요.
그래서 5일차부터는 연습칸도 십자 모양의 네모칸이 아닌, 가로선만 있는 칸을 사용합니다.

모음이 오른쪽에 오는 단어 주의사항

글자의 위와 아래를 맞춰서 쓰기

받침이 없는 단어는 비교적 균형을 맞춰 쓰기 쉬워요.
그중 모음이 오른쪽에 오는 글자들로 이루어진 단어는 일정한 높이를
유지하며 쓰면 되기 때문에 처음에 두 글자의 균형을 맞추는 연습을 하기 가장 좋아요.

도토리 키 재기!

모음이 아래쪽에 오는 단어 주의사항

중심을 맞춰서 균형 있게 쓰기

모음이 아래에 오는 글자들로 이루어진 단어는 모음이 오른쪽에만 있는
단어보다 균형을 맞추기가 조금 어려워요. ㅜ, ㅠ나 ㅡ를 붙여서 쓰게 되면 세로 길이가
달라서 글씨 크기가 달라지기 때문인데요. 이때도 억지로 위나 아래의 높이를 맞추려고
하기보다는 가운데를 맞춰 쓰는 게 중요합니다.
그래야 글씨 크기가 들쑥날쑥해도 이상해 보이지 않아요.

가운데 맞추면 크기가 달라도 괜찮아요!

모음이 섞여 있는 단어 주의사항

모음이 섞여 있는 단어는 너비 차이에 신경 쓰기

모음이 오른쪽에 오는 글자와 모음이 아래에 오는 글자의 조합도 마찬가지입니다.
모음이 아래에 오는 글자가 세로로는 더 길고, 모음이 오른쪽에 오는 글자가
가로로 더 긴 게 자연스러워요. 연습칸이 네모로 되어 있지만, 이번에는 억지로
위아래로 가득 채우려고 하지 말고, 가운데를 맞추는 데 집중하면서 연습해 보세요.

크기 차이가 너무 나지 않도록!

연습해 보세요! 받침이 없는 단어 ① 모음이 오른쪽에 오는 글자

모음이 오른쪽에 오는 글자로만 이루어진 단어는 모음이 아래쪽에 있거나, 받침이 있는 글자가 섞여 있는 단어와는 달리 크기를 일정하게 맞춰 쓰기 좋아요. 다른 단어보다 균형을 맞춰 쓰기 쉬우니 글자의 키를 비슷하게 맞춰서 쓰는 연습을 해보세요. 키가 비슷한 대신 너비가 들쑥날쑥할 수 있으니, ㅔ, ㅐ, ㅖ 같은 모음을 쓸 때는 글씨가 너무 뚱뚱해지지 않게 조심하세요!

가지	가지	가지	가지		
라바	라바	라바	라바		
베개	베개	베개	베개		
서해	서해	서해	서해		
여자	여자	여자	여자		
차례	차례	차례	차례		
커피	커피	커피	커피		

지금부터는 글자 간의 균형을 맞춰서 쓰는 연습이 정말 중요해요. 아래쪽에 오는 모음에 따라서 글자의 키가
들쑥날쑥해지거든요. 그러니 꼭 같은 높이에서 글자를 시작하지 않고, 'ㅡ' 모음이 올 때는
의식적으로 약간 낮게 시작하고, ㅗ, ㅛ, ㅜ, ㅠ 같은 모음이 올 때는 의식적으로 약간 높은 곳에서 시작하세요.
이때 가운데를 잘 맞춰서 쓰지 못하면 글씨가 출렁거리니 여러 번 써보면서 가장 적절한 위치를 익히는 게 중요합니다.

소스	소스	소스	소스		
요구르트	요구르트	요구르트	요구르트		
우유	우유	우유	우유		
슈즈	슈즈	슈즈	슈즈		
코스모스	코스모스	코스모스	코스모스		
포도	포도	포도	포도		
호주	호주	호주	호주		

 연습해 보세요! **받침이 없는 단어 ③ 모음이 오른쪽 / 아래쪽에 오는 글자**

모음이 오른쪽에 오는 글자는 옆으로, 모음이 아래쪽에 오는 글자는 아래로 길어지는 경향이 있어요.
두 글자의 너비, 길이 차이가 너무 심하게 나지 않도록 신경 쓰세요.

고구마	고구마	고구마	고구마		
도시	도시	도시	도시		
모자	모자	모자	모자		
여유	여유	여유	여유		
추리	추리	추리	추리		
도끼	도끼	도끼	도끼		

TIP

모음의 위치에 따라 자음 모양이 달라져요

같은 자음이어도 모음이 오른쪽에 올 때는 세로로 길지만, 모음이 아래에 오는 경우에는 가로로 길어져요.
모음이 옆에 있을 땐 길쭉하게, 아래에 있을 땐 납작하게 쓰세요!

3일차에서는 자음의 크기에 따라서 어떻게 글씨의 느낌이 바뀌는지 알아보았는데요. 하지만 모음은 그대로인데 자음의 크기만 조절하는 것은 한계가 있습니다. 자음의 크기를 줄여도 여전히 글씨가 어려 보인다면 모음을 길게 쓰는 것도 신경 써보세요.

모음을 짧게 쓴 글씨

모음을 길게 쓴 글씨

위의 글씨를 보면, 모음이 자음보다 짧은 경우 앙증맞고 귀여운 느낌이 나요.
물론 이런 글씨를 선호한다면 모음을 짧게 쓰는 것도 방법입니다.
반면 모음을 길게 쓰면 어른스러운 느낌의 글씨를 연출할 수 있어요.

모음을 길게 쓸 때는 자음이 모음 가운데에 오도록!

그렇다고 해서 모음을 한없이 길게 쓰는 것도 균형이 맞지 않아 이상해요. 가장 추천하는 모음의 길이는
자음보다 살짝 길게 쓰는 거예요. 그러면 글씨가 세련된 느낌이 들 뿐만 아니라 글씨의 균형을 맞추기도 쉬워요.
모음을 더 길게 쓰는 경우에는 자음이 모음의 중심에 있을 수 있게 쓰는 게 포인트입니다.

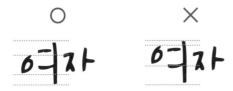

① 모음의 길이는 자음보다 조금만 더 길게,
② 자음은 모음 가운데에 위치하도록!

이 두 가지를 신경 써서 옆 페이지에 자유롭게 연습해 보세요.

기차 시차 어차 언스막스 봌리 옷스

기차 시차 어차 언스막스 봌리 옷스

6일차 단어 쓰기 ② 받침이 있는 단어

이제 6일차! 드디어 7일의 손글씨 과정이 거의 끝나갑니다. 오늘 써볼 글자는 받침이 있는 글자로 조합된 단어예요.
두 글자 모두 받침이 있기 때문에 조금 복잡하기는 하지만 지금까지 꾸준히 연습해 왔다면 어렵지 않을 거예요.
이제 새로운 규칙보다는 연습한 걸 그대로 적용하면 되니까요!

받침이 있는 단어 주의사항

① 모음이 오른쪽에 오는 단어는 윗부분과 받침의 키를 맞춰 쓰기

3일차 받침이 있는 글자 쓰기에서 우리는 자음 1 : 모음 1 : 받침 2의 비율에 맞게 글씨를 쓰면 좋다는 걸 배웠어요.
모음이 오른쪽에 오는 글자가 여러 개 조합된 단어도 이 기준을 맞춰서 써주면 좋아요.
자음과 모음으로 구성된 윗부분의 키를 맞추고, 받침의 키도 각각 맞춰 써주세요.
너무 들쑥날쑥하면 글씨가 출렁거려요.

강변 맛집 별빛

위도 아래도 일정하게!

② 길이 차이가 나는 글자들은 가운데를 맞춰 쓴다

받침이 있는 글자에서 받침에 어떤 자음이 오느냐에 따라서 받침 크기가 달라지기도 합니다.
특히 ㄱ이나 ㄴ처럼 획이 적은 자음과 ㄹ, ㅌ처럼 획이 많은 자음일수록 크기 차이가 너무 많이 나지 않도록
신경 써서 쓰는 연습이 필요해요.

천칼 천칼

ㄴ과 ㄹ처럼 획의 수가 많이 차이나면 사이즈를 맞춰 쓰기 어려워요!

글씨를 전체적으로 가운데에 맞추면 OK!

연습해 보세요! 받침이 있는 단어 ① 모음이 오른쪽에 오는 글자

모음이 오른쪽에 오는 글자들로 이루어진 단어는 비교적 균형을 맞춰서 쓰기 좋아요.
받침에 어떤 게 오느냐만 주의하면 됩니다. ㄱ과 ㄹ처럼 획의 수가 많이 차이나는 받침은 차지하는 공간도 달라지거든요.
기본은 받침이 작으면 위를 조금 크게, 빈칸이 크면 위를 조금 작게 써서 균형을 맞추는 거지만,
글씨 쓰기에 익숙해졌다면 큰 받침을 크게 살려서 캘리그라피의 느낌을 주는 것도 방법입니다. 자유롭게 연습해 보세요.

강변	강변	강변	강변	
냉면	냉면	냉면	냉면	
맛집	맛집	맛집	맛집	
별빛	별빛	별빛	별빛	
청년	청년	청년	청년	
컬링	컬링	컬링	컬링	
탐험	탐험	탐험	탐험	

오른쪽에 모음이 오는 단어가 아닌 다른 조합의 단어들도 마찬가지입니다. 특히 모음이 아래에 오느냐,
혹은 조합모음이 오느냐에 따라서 글자의 균형도, 두 글자 간의 위치도 신경 써야 해요.
이제는 아시겠지만 글자에 따라 너비나 길이가 자연스럽게 달라지기 때문에 자음 하나, 모음 하나하나를
신경 쓰기보다는 전체적인 균형을 맞추는 데에 집중하며 연습하세요.

목선	목선	목선	목선		
봄날	봄날	봄날	봄날		
족발	족발	족발	족발		
종선	종선	종선	종선		
충전	충전	충전	충전		
튤립	튤립	튤립	튤립		
훈남	훈남	훈남	훈남		

광복	광복	광복	광복		
뮌헨	뮌헨	뮌헨	뮌헨		
촬영	촬영	촬영	촬영		
콸콸	콸콸	콸콸	콸콸		
폭죽	폭죽	폭죽	폭죽		
폭풍	폭풍	폭풍	폭풍		
환상	환상	환상	환상		

TIP

똑같은 획이 반복될 때는 길이를 다르게 써봐요!

여유 / 여유 〔ㅍ ㅍ ㅍ〕ㅍ

똑같은 길이로 썼을 때 / 길이에 차이를 줬을 때 　　　　똑같은 길이로 썼을 때 / 길이에 차이를 줬을 때

ㅕ, ㅒ, ㅠ 같이 획 2개가 나란히 있는 모음이나 ㅍ 같은 자음을 쓸 때는 두 획을 똑같이 쓰면 단정하기는 하지만 재미없어
보이기도 해요. 이럴 땐 획의 길이를 다르게 쓰면 통통 튀는 세련된 느낌의 글씨가 돼요.

지금까지 계속 글씨를 균형 있게 쓰는 게 중요하다고 알려드렸어요. 하지만 글씨를 쓰다 보면 받침의 모양에 따라,
자음 다음에 어떤 모음이 오느냐에 따라서 글씨의 크기나 길이가 달라질 수 있어요. 또, 그게 당연한 거고요.
글씨를 일정한 크기로 쓰는 건 단정해 보이기는 하지만 자칫 지루해 보일 수 있습니다.
글씨를 쓰면서 자연스럽게 크기와 길이가 차이나는 걸 살려서 쓴다면 캘리그라피 같은 자유로운 느낌을 연출할 수 있어요.

글씨 크기 차이에 따른 느낌 비교

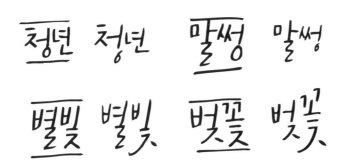

 글씨 크기가 다르니까
느낌도 색다르네!

큰 글씨를 크게, 작은 글씨를 작게 쓰는 게 포인트!

이때 '빛', '꽃' 같은 길어질 수밖에 없는 글자의 크기를 키우고, '내', '아' 같이 작게 쓰게 되는
글자의 크기를 줄여야 합니다. 반대로 복잡한 글자를 억지로 작게 쓰거나, 단순한 글자의 크기를 키우면 글씨가 이상해 보여요.

단순한 글자를 크게 쓴 경우.
균형이 안 맞고 불편해 보인다.

단순한 글자를 작게 쓴 경우.
강약이 자연스럽다.

글자 크기에 차이를 주는 연습을 하면서 옆 페이지에 자유롭게 써보세요. 글씨에 멋이 살아날 거예요.

COFFEE BRAKE

정원　　　말썽　　　별빛　　　벚꽃

정원　　　말썽　　　별빛　　　벚꽃

정원　　　말썽　　　별빛　　　벚꽃

구일차 단어 쓰기 ③ 받침이 없는 글자 + 받침이 있는 글자

이제 드디어 7일차입니다! 7일 동안 꾸준히 연습하셨다면 내 글씨가 그래도
괜찮아지고 있구나 하는 걸 느끼실 거예요. 글씨를 쓰는 것도 익숙해지셨을 거고요.
선도 잘 안 그어지던 1일차에서 이제는 제법 태가 나는 글씨가 됐을 거예요.
틈틈이 선 긋는 연습을 하는 것도 도움이 많이 될 거예요.

한글 쓰기의 시작과 끝은 결국 균형!

7일 동안 글씨를 써보면서 글씨를 좀 더 잘 쓸 수 있는 팁들도 있었지만 결국 기본은 균형을 맞춰서
쓰는 거란 걸 아셨을 거예요. 처음에 글자를 써볼 때는 십자칸에 하나하나 균형을 맞추면서 써봤고,
단어를 쓸 때는 가운데를 맞춰 쓰면서 글자 간의 균형을 맞춰 쓰는 연습을 해봤어요.

오늘 써볼 받침이 없는 글자와 받침이 있는 글자로 조합된 단어는, 가장 크기 차이가 많이 나는 단어들입니다.
이 단어들도 가운데를 맞춰서 쓰면 OK! 지금까지 다양한 조합의 글자와 단어를 써왔기 때문에 앞으로 어떤 단어,
어떤 문장을 쓰더라도 쉽게 적용할 수 있을 거예요.

받침이 없는 글자 + 받침이 있는 글자 주의사항

받침이 없는 글자와 받침이 있는 글자는 크기부터 차이가 날 수밖에 없어요.
구성요소가 하나 있고 없고의 차이기 때문에 크기에 차이가 나는 건 자연스러운 일입니다.
억지로 받침이 없는 글자를 크게 쓴다거나, 받침이 있는 글자를 작게 써서 두 글자의 크기를 맞추면
오히려 이상하고 어색해 보여요. 마지막 7일차에는 글씨 간의 자연스러운 크기 차이를 익히면서
손글씨 7일 과정을 마무리해 보세요.

 크기가 다른 건 자연스러운것

 크기가 같으면 이상해 보여요

연습해 보세요! 받침이 없는 글자 + 받침이 있는 글자

오늘 연습할 글자들은 이미 다 써보고 연습한 글자들이에요. 글씨 자체를 쓰는 건 이제 어렵지 않을 거예요.
단, 가운데를 맞춰서 균형 있게 쓸 것! 그리고 글씨의 크기가 크고 작은 건 자연스러운 거니
너무 칼같이 두 글자의 크기를 맞추려고 하지 말고 자연스럽게 써보세요.

농구	농구	농구	농구		
롱보드	롱보드	롱보드	롱보드		
목표	목표	목표	목표		
속초	속초	속초	속초		
숙소	숙소	숙소	숙소		
온도	온도	온도	온도		
럭비	럭비	럭비	럭비		

먼지	먼지	먼지	먼지		
엄마	엄마	엄마	엄마		
팽이	팽이	팽이	팽이		
종소리	종소리	종소리	종소리		
준비	준비	준비	준비		
권투	권투	권투	권투		
쉼표	쉼표	쉼표	쉼표		
윌리	윌리	윌리	윌리		
장화	장화	장화	장화		

끓다	끓다	끓다	끓다	
읽다	읽다	읽다	읽다	
밖에	밖에	밖에	밖에	
앉다	앉다	앉다	앉다	
없다	없다	없다	없다	
여덟	여덟	여덟	여덟	
있다	있다	있다	있다	

TIP

마지막 글자가 ㅏ로 끝나면 가로획을 길게 빼서 멋지게 마무리!

단어를 쓸 때 뒷글자나 문장의 마지막 글자가
모음 ㅏ로 끝날 때는 마지막 획을 길게 빼서 마무리하면
간단하고 멋있게 마무리할 수 있어요.
글씨가 심심하다고 느껴질 때 한번 도전해 보세요.

괜찮아 괜찮아

❶ ❷ ❸ ❹

✦ 수업 중 가장 즐거운 순간 ✦

언제나 쓸 수 있는 생활 속 문장 쓰기

문장 쓰기 왕초보는 네모칸 대신 원에 맞춰 쓰기!

글씨 연습의 기본 네모칸 쓰기! 하지만 문장에는 No!

우리는 지금까지 글자를 네모칸에 맞춰 연습해 왔습니다. 처음 예쁜 손글씨에 도전하는 사람들은
글자의 균형을 맞추기 위해 네모칸에 연습하는 게 맞아요. 하지만 실생활에서 문장을 쓸 때는 네모칸에 맞춰서
글씨를 쓰는 경우가 드물죠? 원고지 쓰기가 아니면 네모칸에 맞춰 문장을 쓰는 게 사실 굉장히 어색해요.

| 봄 | 날 | 이 | | 오 | 지 | | 않 | 아 | 도 | | 너 | 는 | | 나 | 의 | | 봄 | 이 | 다 |

봄 날 이 오 지 않 아 도 너 는 나 의 봄 이 다

글자들이 사이가 너무 안 좋아!

위의 예시를 보세요. 원고지에 쓴 것처럼 네모칸에 맞춰서 쓰면, 칸이 없을 때
글자와 글자 사이가 너무 멀어서 문장 같지 않고 너무 벙벙해 보이죠. 지금까지 글자 쓰기를 하면서는
네모칸에 맞춰 썼지만, 이제는 다른 방법을 찾아야 합니다.

한번 아래 칸에 '봄날이 오지 않아도 너는 나의 봄이다'라는 문장을 써보세요.
네모칸도, 가로선도 없지만 최대한 균형을 맞춰서 나란히 써볼 수 있도록 노력하세요.

아래 칸에 문장을 써보세요!

어떤가요? 지금까지 써왔던 네모칸을 생각하면 선을 어디까지 그어야 할지, 글자를 정사각형에 맞게 써야 할지
헷갈리지 않나요? 물론 글자를 연습할 때는 네모칸이 가장 적합하지만 문장 쓰기를 시작한다면 네모칸을 잊어야 합니다.
글자마다 형태가 달라서 네모칸에 꽉 맞게 쓸 수 있는 건 정해져 있는데 칸이 있다 보니 선을 끝까지 그어야 할 것 같고,
여백이 많이 남아서 문장인데도 글자에 거리가 생겨서 이상해 보여요.

이제는 네모칸 대신 타원에 맞춰 쓴다고 생각하자!

그럼 문장을 쓸 때는 타원을 기준으로 해보면 어떨까요? 동그란 정원을 기준으로 하면 글씨와 글씨 사이의
간격이 넓어지기 때문에 세로로 긴 타원에 맞춰서 쓴다고 생각하면 문장을 쓸 때 네모칸보다 더 자연스러워요.
글자도 가로로 너무 넓어지지 않고 균형 맞추기도 좋고요.

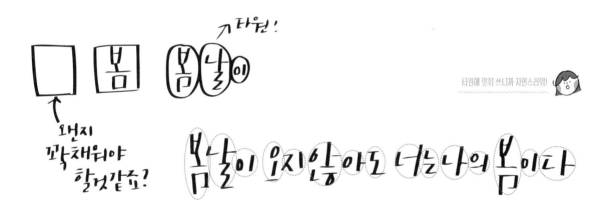

이번에는 한번 아래 타원에 맞춰서 위의 '봄날이 오지 않아도 너는 나의 봄이다'를 똑같이 써보세요.
왼쪽 페이지에서 써봤던 것보다 훨씬 쉽게 느껴질 거예요. 앞으로도 타원을 기억하면서 문장 쓰기를 더 배워봅시다.

문장을 쓸 때 조사를 작게 쓰면 가독성이 좋아진다

7일 동안 글자를 쓰는 연습을 마친 여러분 축하드립니다! 이제는 손글씨 왕초보를 벗어났으니,
평소에도 글씨를 잘 쓸 수 있도록 문장 쓰기 연습을 해보세요. 우선은 1줄로 된 문장부터 써보는 게 좋아요.

띄어쓰기가 어렵다면 조사를 작게 써보자

문장을 쓸 때는 글씨 모양뿐만 아니라 띄어쓰기의 너비, 문장 전체의 길이 같은 것도 생각해야 됩니다.
특히 띄어쓰기를 어느 정도 하는 게 좋은지 판단하기 어려울 수 있어요. 띄어쓰기의 간격이 넓어지면 문장이 아니라
단어가 눈에 들어오고, 띄어쓰기가 없으면 읽기가 힘들어요.

특히 한 문장만 쓸 때는 좋은 명언을 캘리그라피로 쓰는 경우가 많은데, 띄어쓰기를 잘못하면
빈 공간이 생겨 완성도가 떨어지게 돼요. 한번 다음의 사례를 비교해 보세요.

살짝 아쉬운 사례

글씨는 단정하고 예쁘지만 너무 정직하게 써서 일반 노트 필기 같은 느낌이라 아쉬워요.

좋은 일을 생각하면 좋은 일이 생깁니다

 정직한 글씨네요

작품 느낌이 나는 사례

조사를 작게 써서 띄어쓰기 없이도 글자 크기가 차이나면서 띄어쓰기를 한 효과가 나요.
이렇게 하면 쓸모없는 빈 공간은 없어지고 가독성은 높아져서 그럴듯한 캘리그라피 작품이 돼요.

좋은일을 생각하면좋은일이생깁니다

 멋있는 작품 같아!

평범하게 띄어쓰기를 해서 문장을 한번 써보고, 띄어쓰기 없이 조사를 작게 해서도 문장을 써보세요.
다양한 느낌으로 더 좋은 글씨를 쓸 수 있을 거예요.

조금 느려도 괜찮아

조금 느려도 괜찮아

수고했어 오늘도

수고했어 오늘도

행복 가득한 오늘

행복 가득한 오늘

마음을 아끼지 말아요

마음을 아끼지 말아요

내가 니편이 되어줄게

내가 니편이 되어줄게

좋아하는것을 더 좋아하자

좋아하는것을 더 좋아하자

연습해 보세요! 1줄 문장 쓰기

나의 봄은 온통 그대죠

나의 봄은 온통 그대죠

있을거예요 좋은날

있을거예요 좋은날

걱정없이 행복하네

걱정없이 행복하네

문장이 길어지면 센스 있게 줄바꿈 해준다

1줄로 쓰기에 긴 문장은 여러 줄로 나누어서 써도 좋아요. 꼭 길지 않아도 적당한 부분에서 끊어서 줄바꿈을 하면 문장의 뜻도 더 명확하게 전달되고요. 그냥 글을 종이에 옮겨 쓴다고 생각하지 말고, 한 장면을 완성해서 누군가에게 전한다고 생각하면 좀 더 쉽게 와닿을 거예요.

여러 줄로 이루어진 문장을 쓰는 포인트!

문장을 줄바꿈해서 여러 줄로 나누어 쓸 때 줄과 줄 사이를 '행간'이라고 해요. 행간이 넓어지면 읽기에는 편하지만 전체적인 느낌은 그냥 줄글에 불과해요. 반면 행간을 좁게 쓰면 문장이 한 덩어리로 보여 한눈에 들어와요.

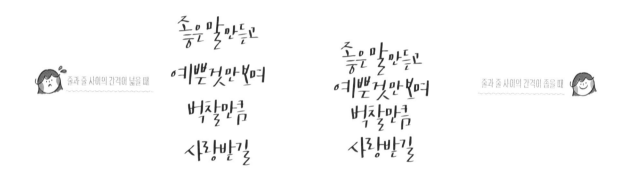

줄과 줄 사이의 간격이 넓을 때

줄과 줄 사이의 간격이 좁을 때

다음의 예시처럼 문장의 뜻이 나뉘는 곳을 끊어 구분해 주면 내용을 더 확실하게 파악할 수 있지만 자칫 하나의 문장처럼 느껴지지 않을 수 있어요. 문장 쓰기가 익숙해지면 한 덩어리 안에서 강약을 주는 게 가장 좋은 방법이에요.

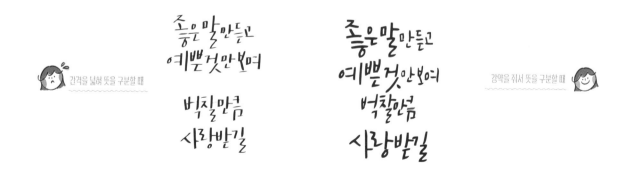

간격을 넓혀 뜻을 구분할 때

강약을 줘서 뜻을 구분할 때

다음의 예시 문장들도 내 취향에 따라 한 단어, 한 구절 등을 강조해서 쓰는 연습을 해보세요.

순간순간 사랑하고
행복하자

순간순간 사랑하고
행복하자

꿈꾸는 순간
꽃피는 청춘

꿈꾸는 순간
꽃피는 청춘

여러 줄 문장 쓰기

나는 오늘도
나를 응원한다

나는 오늘도
나를 응원한다

부드러운 감성을
펜촉에 담아쓴다

부드러운 감성을
펜촉에 담아쓴다

당신의 행복한 순간은
언제나 지금이다

당신의 행복한 순간은
언제나 지금이다

하면된다는 말보다
안해도 괜찮아라는
그말이더 힘이될때

하면된다는 말보다
안해도 괜찮아라는
그말이더 힘이될때

내용을 강조하려면? 단을 나누거나 레이아웃 만들거나

지금까지 문장을 평범하게 한 줄로도 써보고, 뜻을 더 잘 살릴 수 있도록 여러 줄로 나눠서 써보기도 했어요.
하지만 문장의 길이가 길어지면 문장을 잘 끊어서 줄바꿈을 한다고 해도 한눈에 읽히지가 않아요.
이럴 땐, 긴 문장을 그냥 줄 맞춰 쓰는 것보다 짤막짤막하게 단을 나눠 쓰면
오히려 내용을 강조하는 효과를 낼 수 있어요.

살짝 아쉬운 사례

내용에 맞게 줄바꿈을 해서 뜻 전달은 잘 되지만,
처음부터 끝까지 차근차근 읽어야
내용을 이해할 수 있어요.

하면된다는 말보다
안해도 괜찮아라는
그말이 더 힘이될때

읽는 데 오래 걸려...

레이아웃을 통해 내용을 강조한 사례

문장을 짤막짤막하게 나눠서 강조하고 싶은 부분을 강조했어요.
'안 해도 괜찮아'라는 가장 중심 문장이 한눈에 쏙 들어오죠?
예시처럼 강조하고 싶은 부분을 더 크게 쓰거나 색을 다르게 해서
강조 효과를 더 극대화하는 것도 방법이에요.

하면된다는 말보다
안해도
괜찮아
라는
그말이더힘이될때

보자마자 뜻이 딱! 들어와

여러 시도를 해보면서 내 글씨에 가장 어울리는 강조 방법과 어울리는 색을 찾아보세요.
내게 맞는 방법을 찾는 과정도 즐거울 거예요. 문장 쓰기 ②에서 써봤던 문장을
이번에는 짧게 짧게 끊어 써볼 수 있도록 준비했으니 다양하게 문장을 구성하는 방법을 익혀보고
다른 문장에도 적용해서 써보세요.

순간
순간
사랑하고
행복하자

순간
순간
사랑하고
행복하자

꽃같은
순간
보내는
지금

꽃같은
순간
보내는
지금

나는
오늘도
나를 응원한다

나는
오늘도
나를 응원한다

부드러운
감성을
펜촉에 담아쓰다

부드러운
감성을
펜촉에 담아쓰다

당신의
행복한순간은
언제나
지금이다.

당신의
행복한순간은
언제나
지금이다.

하면된다는 말따 안해도
괜찮아
하늘
그말이더힘이될때

하면된다는 말따 안해도
괜찮아
하늘
그말이더힘이될때

숫자도 마찬가지로, 순서에 맞게 차례대로 써야 형태가 흐트러지지 않고 균형 있게 써져요.
특히 5, 9 같은 숫자는 순서대로 쓰지 않으면 모양이 이상해져요.
같은 숫자도 쓰는 방법이 여러 가지 있지만, 왕초보라면 우선 순서대로 쓰는 것부터 시작하세요.

숫자를 쓸 때 주의할 점은 형태를 확실하게 쓰는 거예요. 0을 날려 쓰는 사람들의 경우 6과 비슷해서 문제가 생기기도 하고,
9를 날려 쓰면 7처럼 보이기도 하거든요. 8을 제대로 쓰지 않으면 6처럼 보이기도 하고요. 특히 숫자는
조금만 다르게 보여도 문제가 생기기 쉽기 때문에 더 또박또박 정확하게 쓰는 게 중요합니다.

그리고 숫자와 글자를 같이 섞어 쓰는 경우에는 숫자를 글자 느낌과 분위기에 맞추는 것이 중요합니다.
글에 자연스럽게 녹아들 수 있도록요.

0624
생일축하해

생일축하해
0624

1984
그시절
순수했던
우리

1984
그시절
순수했던
우리

위의 예시 글과 같이 글을 단정한 느낌으로 적었다면 숫자도 또박또박, 글을 획의 날림을 활용해서 거칠게 뻗어나가는 느낌으로
적었다면 숫자도 살짝 기울여 획을 날리며 적어주세요. 전체적으로 어색하지 않고 하나의 작품 같은 느낌을 낼 수 있어요.

1 2 3 4 5 6 7 8 9 10

1 2 3 4 5 6 7 8 9 10

1 2 3 4 5 6 7 8 9 10

0624
생일축하해

생일축하해
0624

1984
1시절
순수했던
우리

1984
1시절
순수했던
우리

최근에는 알파벳도 일상생활에서 자주 사용하는데요. 특히 이 책에서 사용하고 있는 지그 캘리그라피펜으로 유제이 서체 스타일 알파벳을 쓰면 깔끔하면서도 귀여운 느낌을 낼 수 있어요.

대문자는 크게! 소문자는 작게!

알파벳 쓰기의 가장 기본은 대문자를 소문자보다 크게 쓰는 거예요. 보통 대문자 높이가 2라면 a, c, e, m, n, o, r, s, u, v, w, x, z 같은 소문자는 높이가 1이 되게, b, d, h처럼 위로 긴 소문자는 위로 2만큼, g, p 같이 아래로 긴 소문자는 아래로 2만큼의 높이로 써요. 꼭 정확하게 맞춰 쓰지 않더라도 어느 정도는 맞춰줘야 글자 간의 균형이 맞으니 신경 써주세요.

 키를 잘 맞춰서 써주세요!

g, y 같은 글씨에는 여러 방법으로 꾸밈주기

g나 y같은 글씨는 아래로 내려온 갈고리 같은 부분을 어떻게 쓰느냐에 따라서 글씨의 느낌을 다양하게 연출할 수 있어요. 그냥 쭉 뻗어도 좋고, 낚싯바늘처럼 둥글게 올라와도 좋고, 돼지꼬리처럼 고리를 만들어서 표현해도 좋아요. 다양하게 표현하면 글씨가 훨씬 예뻐 보일 거예요.

 아래 부분을 쭉 뻗게 표현

 아래 부분을 낚싯바늘처럼 표현

 아래 부분을 고리처럼 표현

 취향대로 표현해 보세요!

A B C D E F G H I J K L

M N O P Q R S T U V W X Y Z

a b c d e f g h i j k l

m n o p q r s t u v w x y z

연습해 보세요 글씨 작품 써보기

빈 공간에 글씨를 적어 나만의 작품을 완성해 보세요.

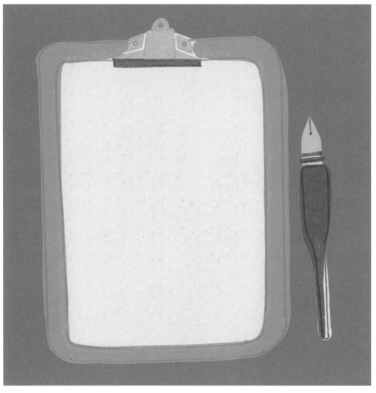

왕초보
7일 완성
손글씨

연습장

악필도 부끄러움도 사라져요.
예뻐진 글씨는 보너스!

유제이캘리(정유진) 지음

진원

연습해 보세요! 선 긋기 | 세로선, 가로선, 원

 자음, 모음 쓰기

ㄱ											
ㄴ											
ㄷ											
ㄹ											
ㅁ											
ㅂ											
ㅅ											
ㅇ											
ㅈ											
ㅊ											
ㅋ											
ㅌ											
ㅍ											
ㅎ											

ㄲ												
ㄸ												
ㅃ												
ㅆ												
ㅉ												
ㅏ												
ㅐ												
ㅑ												
ㅒ												
ㅓ												
ㅔ												
ㅕ												
ㅖ												
ㅗ												
ㅘ												
ㅙ												
ㅚ												
ㅛ												

ㅜ
ㅓ
ㅖ
ㅟ
ㅠ
ㅡ
ㅢ
ㅣ

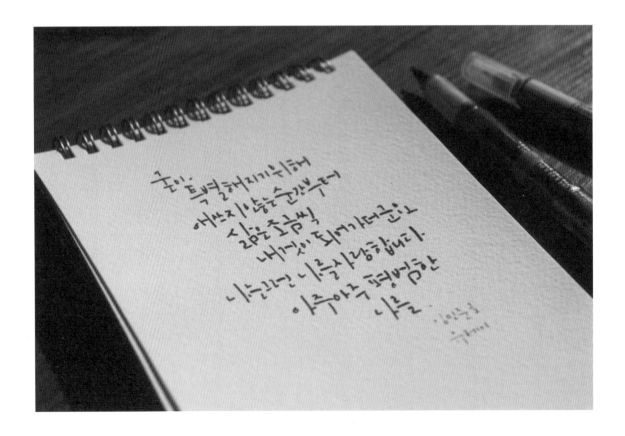

가
나
다
라
아
바
사
아
자
차
카
타
파
하

가												
냐												
댜												
랴												
먀												
뱌												
샤												
야												
쟈												
챠												
캬												
탸												
퍄												
햐												
거												
너												
더												
러												

머	머	머	머								
버	버	버	버								
서	서	서									
어	어	어									
저	저	저	저								
처	처	처	처								
거	거	거	거								
터	터	터	터								
퍼	퍼	퍼	퍼								
허	허	허	허								
겨	겨	겨	겨								
녀	녀	녀									
려	려	려	려								
켜	켜	켜									
며	며	며	며								
벼	벼	벼	벼								
셔	셔	셔	셔								
여	여										

저												
쳐												
꺼												
텨												
퍼												
혀												
구												
누												
두												
루												
무												
부												
수												
우												
주												
추												
쿠												
투												

퓨												
휴												
규												
뉴												
듀												
류												
뮤												
뷰												
슈												
유												
쥬												
츄												
큐												
튜												
퓨												
휴												
교												
뇨												

그											
즐											
므											
브											
수											
으											
즈											
츠											
크											
트											
프											
흐											
교											
늬											
듸											
즤											
믜											
븨											

쇼
요
쥬
츄
쿄
툐
표
효
궈
놔
퉤
쫴
믜
뷔
쉐
왜
줴
춰

콰												
틔												
풔												
훼												
대												
래												
새												
애												
께												
테												
예												
혜												
크												
트												
피												
히												
섀												
얘												

과										
돠										
뫼										
뷔										
쉬										
워										
췌										
퀴										
튀										
픠										
희										

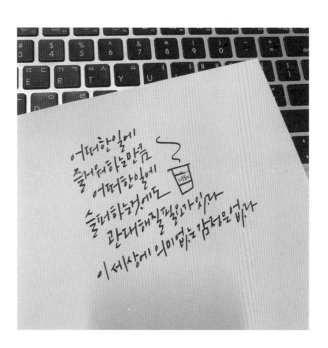

어떠한일에
즐거워하는만큼
어떠한일에
슬퍼하는것에도
관대해질필요와있다
이세상에 의미없는 감정은 없다

간										
남										
당										
락										
맙										
벗										
설										
언										
장										
천										
칼										
탑										
퍽										
험										

군												
농												
독												
랑												
맙												
번												
솔												
은												
준												
춥												
콩												
톡												
푼												
훑												
깍												
난												
닺												
랔												

17

맺

뱀

삯

얄

잰

찻

팥

향

곗

녘

덫

렉

멥

볕

싥

옐

짓

침

18

컵											
텐											
펑											
힝											
꽃											
뇨											
듁											
믈											
붓											
숱											
흥											
즘											
큇											

Oil Pastel

권										
광										
된										
뮌										
쉼										
월										
악										
왕										
찰										
캉										
환										
앉										
끓										
밖										

짬											
킴											
꺄											
얩											
잇											
밝											
없											
덟											
핱											
흑											
괜											
놓											
쥡											
륲											
뭟											
빝											
왕											
즠											

췍												
괫												
펫												
흰												
뫗												
샀												
엀												
많												
끊												
옲												
곬												
옰												
흝												
읖												
닳												
잃												
값												
햤												

가지	가지	가지	가지		
나비	나비	나비	나비		
다리	다리	다리	다리		
라바	라바	라바	라바		
머리	머리	머리	머리		
베개	베개	베개	베개		
사자	사자	사자	사자		

아기	아기	아기	아기		
자리	자리	자리	자리		
차례	차례	차례	차례		
커피	커피	커피	커피		
터키	터키	터키	터키		
피자	피자	피자	피자		
허리	허리	허리	허리		
고추	고추	고추	고추		
고구마	고구마	고구마	고구마		

노르					
룬시					
루비					
모자					
보리					
소스					
우유					
슈즈					
추리					

코스모스	코스모스	코스모스	코스모스	
쿠바	쿠바	쿠바	쿠바	
둥지	둥지	둥지	둥지	
포도	포도	포도	포도	
호주	호주	호주	호주	
서해	서해	서해	서해	
요구르트	요구르트	요구르트	요구르트	
야구	야구	야구	야구	
여유	여유	여유	여유	

강변	강변	강변	강변		
냉면	냉면	냉면	냉면		
덧신	덧신	덧신	덧신		
별빛	별빛	별빛	별빛		
법칙	법칙	법칙	법칙		
상상	상상	상상	상상		
청년	청년	청년	청년		

컬링	컬링	컬링	컬링	
말벗	말벗	말벗	말벗	
탐험	탐험	탐험	탐험	
맛집	맛집	맛집	맛집	
목선	목선	목선	목선	
봄날	봄날	봄날	봄날	
종전	종전	종전	종전	
족발	족발	족발	족발	
충전	충전	충전	충전	

튤립					
훈남					
캉캉					
폭풍					
폭죽					
광복					
뮌헨					
촬영					
환상					

단어쓰기 ③ 받침이 없는 글자 + 받침이 있는 글자

농구					
독도					
롱보드					
엄마					
장화					
럭비					
먼지					

목표	목표	목표	목표		
속도	속도	속도	속도		
속초	속초	속초	속초		
온도	온도	온도	온도		
준비	준비	준비	준비		
종소리	종소리	종소리	종소리		
봄팥	봄팥	봄팥	봄팥		
팽이	팽이	팽이	팽이		
편지	편지	편지	편지		

한지	한지	한지	한지		
권투	권투	권투	권투		
쉼표	쉼표	쉼표	쉼표		
월리	월리	월리	월리		
앉다	앉다	앉다	앉다		
밖에	밖에	밖에	밖에		
핥다	핥다	핥다	핥다		
얇다	얇다	얇다	얇다		
밝다	밝다	밝다	밝다		

여덟					
끊다					
짧다					
깎다					
있다					
없다					
핥다					

Color Pencil Pencil

조금 느려도 괜찮아 조금 느려도 괜찮아

수고했어 오늘도 수고했어 오늘도

내가 네편이 되어줄게 내가 네편이 되어줄게

좋아하는것을 더 좋아하자 좋아하는것을 더 좋아하자

순자순가 시장하면
구박하자

순가 순간 시장하면
구박하자

끝까지한
날비는친구

끝까지한
날비는친구

나는 오늘도
나를 응원한다

나는 오늘도
나를 응원한다

부드러운 감성을
편지쪽에 담아쓰라

부드러운 감성을
편지쪽에 담아쓰라

당신의 행복한 순간은
언제나 지금이다

당신의 행복한 순간은
언제나 지금이다

당신의 행복한 순간은
언제나 지금이다

당신의 행복한 순간은
언제나 지금이다

하면된다는 말보다
안해도 괜찮다는
그말이 더 힘이될때

하면된다는 말보다
안해도 괜찮다는
그말이 더 힘이될때

하면된다는 말보다
안해도 괜찮다는
그말이 더 힘이될때

하면된다는 말보다
안해도 괜찮다는
그말이 더 힘이될때

당신의
행복한 순간을
언제나
지금이라

당신의
행복한 순간을
언제나
지금이라

당신의
행복한 순간을
언제나
지금이라

당신의
행복한 순간을
언제나
지금이라

하면된다는 말보다
안해도
괜찮아
라는
그말이더힘이될때

하면된다는 말보다
안해도
괜찮아
라는
그말이더힘이될때

하면된다는 말보다
안해도
괜찮아
라는
그말이더힘이될때

하면된다는 말보다
안해도
괜찮아
라는
그말이더힘이될때

1 2 3 4 5 6 7 8 9 10

1 2 3 4 5 6 7 8 9 10

1 2 3 4 5 6 7 8 9 10

1 2 3 4 5 6 7 8 9 10

알파벳쓰기

ABCDEFGHIJKL
MNOPQRSTUVWXYZ

ABCDEFGHIJKL
MNOPQRSTUVWXYZ

a b c d e f g h i j k l

m n o p q r s t u v w x y z

a b c d e f g h i j k l

m n o p q r s t u v w x y z

더 연습하기

연습이 더 필요한 글자나 단어를 자유롭게 연습해보세요.

왕초보 7일 완성 손글씨(연습장)

초판 1쇄 인쇄 2018년 9월 20일
초판 2쇄 발행 2019년 3월 18일

지은이 · 유제이캘리(정유진)
발행인 · 강해진
발행처 · 진서원
등록 · 제2012-000384호 2012년 12월 4일
주소 · (03938) 서울 마포구 월드컵로 36길 18 삼라마이다스 1105호
대표전화 · (02) 3143-6353 / **팩스** · (02) 3143-6354
홈페이지 · www.jinswon.co.kr / **이메일** · service@jinswon.co.kr

책임편집 · 김선유 / **교정교열** · 이명애 / **기획편집부** · 이다은 / **표지 및 내지 디자인** · 디박스 / **마케팅** · 강성우

ISBN 979-11-86647-23-3 13640

진서원 도서번호 18004

값 16,600원

이 도서의 국립중앙도서관 출판예정도서목록(CIP)은 서지정보유통지원시스템 홈페이지(http://seoji.nl.go.kr)와 국가자료공동목록시스템(http://www.nl.go.kr/kolisnet)에서 이용하실 수 있습니다. (CIP제어번호: 2018030478)